在野・行者
廖武治

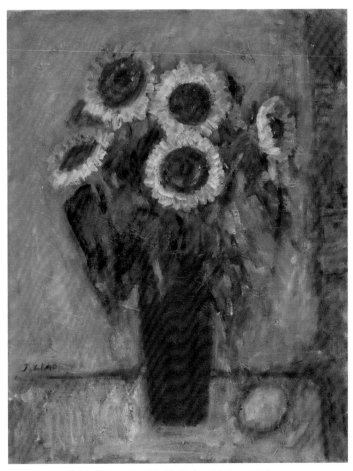

向日葵 1992 油彩 畫布 53.0×41.0 cm

發行單位： 國立國父紀念館
National Dr. Sun Yat-sen Memorial Hall

目次

專文

圖版

畫歷

部長 序

　　大龍峒保安宮主祀保生大帝，是國內文化資產保存及傳承的翹楚，廖武治先生是大龍峒保安宮董事長亦為藝術家，長期投身於宗教及文化古蹟保存，不遺餘力，曾獲得聯合國教科文組織（UNESCO）「2003亞太文化資產保存獎」榮譽獎，是臺灣首度榮獲此項大獎。

　　廖武治先生，出生於1943年日治末期的臺北市，現為總統府國策顧問。自幼隨家人定居大稻埕，日治時期的大稻埕聚集了許多畫家、詩人、音樂家、文學家，是人文薈萃之地，儼然是巴黎的蒙馬特。18歲師承前輩畫家張萬傳，除學習到張萬傳深厚畫功，並自此紮根外，亦傳承了他的文人風骨，並不約而同地走上一條孤獨卻自由的藝術之路。前輩畫家楊三郎與他往來甚密，1974年，楊三郎籌組「中華民國油畫學會」，經楊先生推薦加入學會，每年參加「全國油畫展」。1991年，也在楊先生極力推薦下，破格成為「臺陽美協」預備會員。廖先生擅印象派畫風，題材採擷廣涵歐洲及臺灣風景，以西畫風格雜揉東方意象呈現，溫暖厚實、明朗熱情。

　　宗教無疆界，藝術亦是。先生於管理保安宮事務外，在藝術上持續創作，淬鍊精進自我，成就臻於不凡。2018年受邀至梵蒂岡會見天主教教宗方濟各，致贈一幅親手繪製的《大龍峒保安宮》油畫，至今仍典藏於梵蒂岡博物館，堪為推廣國民文化外交的最佳表率。

　　文化部長期以來，積極推動各項文化振興、致力落實藝術發展，冀透過國立國父紀念館逸仙藝廊展出的「廖武治美術展」，促進在地創作的實踐，建構完整的藝術展覽平台。

 文化部 MINISTRY OF CULTURE 部長

李永得

館長 序

　　廖武治先生1943年出生於臺灣臺北，延平初中部直升高中畢業，因無法滿足制式的學院教學，於國立藝專美術科夜間部選讀1年即離校。日治時期的大稻埕，是騷人墨客、文人雅士薈萃之地，前輩藝術家張萬傳、楊三郎、洪瑞麟等人皆居住於此，在獨特的文藝氣息薰陶下成長，廖先生逐漸綻露對繪畫藝術的興趣。

　　在文憑教育掛帥的年代，先生毅然選擇一條非主流的學習之路，跟隨畫壇前輩張萬傳老師習畫多年，培養出亦師亦父亦友之知心情誼，同時傳承了張老師傲骨不屈的風格，剛毅正直、不喜逢迎的性格自此陶塑成形。在創作方面，先生油彩繪畫題材大致為靜物、人物及風景畫三類；畫風見塞尚、莫內等印象派影子，併融東方逸秀氣韻其中，即使未完成正規的學院教育訓練，亦不減先生作品的厚實風華。

　　1995年，宗教藝術家廖武治先生，開啟重修保安宮的艱鉅工程，自力籌措經費、統籌監造皆親力親為，樹立國內首宗民間籌資主導修復古蹟的成功典範，爾後獲得聯合國教科文組織（UNESCO）「2003亞太文化資產保存獎」，這是臺灣首度榮獲此項大獎，對先生而言，亦是一種肯定及榮耀。2008年獲聘兼任國立臺灣藝術大學專業技術副教授，先生跳脫刻板書本教學，以人生的歷練及經驗的積累，在課堂分享保安宮的古蹟修復歷程。

　　行過一甲子在野之路，未曾放棄對藝術的執著和熱愛，廖武治先生透過創作，引導觀者照見在絢爛表象外，藝術深遠幽然的內在本質。本館長期推動美學教育，為國內藝術界提供多樣化的展覽空間，很高興邀請先生於逸仙藝廊舉辦「廖武治美術展」，誠摯邀請所有朋友一同參觀，感受藝術的力量與美好。

國立國父紀念館 館長
National Dr. Sun Yat-sen Memorial Hall

王蘭生

武治文風一甲子
——廖武治細筆下的風土豪情

國立成功大學歷史系名譽教授　蕭瓊瑞

廖武治（1943-），一位終生守護藝術與宗教的修行者，抱持成功不必在我的精神，敬天愛人，在繁忙的工作中，不曾放下畫筆。

在戰後曲折的求學路上，臺灣前輩畫家為他開啟了藝術之路，特別是始終走著一條「在野」路徑的張萬傳（1909-2003），成了廖武治亦師、亦父、亦友的精神導師。從1950年代末期，追隨張萬傳研習油畫，也感染了張萬傳傲骨嶙峋、充滿理想的藝術精神。

不過，不同於張萬傳粗獷、瑰麗的藝術風格，廖武治則展現了另一番細膩、內斂的風土豪情，這自然是他敬謹、謙遜的生命情境的自然映現。

1943年，也是日人治臺最後第2年，廖武治出生於臺北大稻埕的一個小康家庭；父親為他取名「武治」，顯然是對他有著一份「經武治世」的期許。不過從日後的表現驗證：這位名稱「武治」的青年，卻是以一生的時間，展現了他「文風淑世」的深沈貢獻；以藝術與宗教雙修的行動，成就了影響深遠的文化工程，也留下了大批細筆豪情的藝術創作。

廖武治高中畢業後，因家境關係，進入新光產物保險公司，並利用夜間，成為國立藝專（今國立臺灣藝術大學）美術科夜間部選讀生。1974年，因父親驟逝，接替父業，成為代書。1979年，臺北保安宮成立財團法人，他受董事長呂學輝先生之託，一路從董事、總務，直到擔任董事長。其間，儘管承受各種艱難、挑戰，但始終不改其剛正不阿的生命本質，除將保安宮打造成一所擁有近20個班的大龍峒地區的社區大學，並在1994年起，將每年保生大帝誕辰慶典活動，延伸為「保生文化祭」，以藝文活動提升了原本傳統的廟會活動；更在1995年開啟重修保安宮的漫漫長路，擺脫政府補助的僵化限制，自力籌措經費、自行統籌、監造，成為國內首宗民間籌資主導修復古蹟的成功典範；其中，又以聘請國際修護匠師，數度保存修護知名彩繪匠師潘麗水鉅幅壁畫，為臺灣保存了珍貴的文化資產而受人津津樂道。

1998年，廖武治因其在文資保存上的貢獻，獲文建會頒發文馨獎特別獎及金獎的榮譽；2000年又獲內政部頒發內政二等獎章，及臺北市政府的文化獎。

2003年，更獲得聯合國教科文組織（UNESCO）「2003亞太文化資產保存獎」榮譽，這是臺灣首度榮獲此項大獎。2004年，亞洲近代建築網路modern Asian Architecture Network（mAAN）第四次國際會議於上海舉行，廖武治更獲邀以〈大龍峒保安宮古蹟保存經驗〉為題，發表論文，受到廣大肯定。2008年，他以校友身份返回母校國立臺灣藝術大學，在古蹟藝術修護系擔任專業技術副教授，傳承古蹟修護經驗。

2013年，臺北市第一國際獅子會頒給「臺灣貢獻獎」。

2016年10月，廖武治以保安宮董事長身份，主持臺北保安宮與羅馬教廷宗座宗教交流委員會（PCID）共同主辦「一起尋找真理：基督徒與道教民間信仰者的對話」國際學術研討會；會後與該委員會秘書長Ayuso主教簽署宣言，表達雙方攜手世界和平、教育兒童，與幫助弱勢的共同理念與合作決心。2018年，更受邀至梵蒂岡晉見教宗方濟各（Pope Francis），創下教宗首次接見道教團體的先例。

不過在這些豐富的宗教、文化工程之外，廖武治始終未曾遺忘或中斷他的繪畫創作。

廖武治在延平中學求學時，追隨張萬傳習畫；同時也接觸到在該校兼課的陳德旺（1910-1984），以及前來畫室進行裸女寫生作畫的洪瑞麟（1912-1996）等人；這些老師都是同屬「紀元畫會」的成員，也是臺灣當時較具前衛意識與在野精神的畫家，他們多元而深具個性的畫法，拓展了廖武治的美術視野。同時，廖武治也深深著迷於莎士比亞、卡繆、川端康成、三島由紀夫等人的文學作品，這是一種精神內涵的形塑與提升。

高中畢業後，廖武治順利進入職場，但仍利用夜間，進入國立藝專（今國立臺灣藝術大學）美術科夜間部選讀，企圖精進自己在藝術上的修為；但由於長期深受張萬傳等老師的精神影響，使他無法回頭去接受制式的學院教育，一年後即終止了學院的學習，走上孤獨但自由的藝術探索之路。儘管離開學院的學習，卻沒有停止和張萬傳老師的學習，他經常追隨張老師等人前往各地寫生，特別是淡水等地。

1974年同為前輩畫家的楊三郎（1907-1995），籌組中華民國油畫學會，並擔任理事長，邀請廖武治入會，並參加每年的全國油畫展。在楊三郎與張萬傳的藝術思維與路線中，廖武治面臨左右為難的尷尬困境，最終甚至引發了張萬傳的不諒解。

即使如此，1979年張萬傳的學生籌組「北北美術會」，廖武治仍為主要會員；1983年，廖武治參展「全國油畫展」的一件作品〈淡水禮拜堂〉，獲選參展日本東京都美術展的「第19屆亞細亞現代美展」；同年更陪伴張萬傳老師赴日參觀「畢卡索展」，及多地寫生。

1985年受邀參展「中華民國當代美術大展」，之後持續參與臺北吉證畫廊、印象畫廊的多次聯展，並在1993年在臺北官林藝術中心舉辦生平首度個展，受到藝評家的重視。1995年又與張祥銘等人組「大稻埕美術會」。

2012年，廖武治決定結束賴以為生的代書工作，除廟務之外，專心創作，成為一名專業畫家。隔年（2013）年初，在臺北市社教館舉行第二次個展，也在這年首遊歐洲，參觀巴黎重要美術館。

2017年、2019年則舉辦第三、四次個展於臺北市藝文推廣處。2022年年底在臺北市國立國父紀念館的個展，則為第五次。

綜觀廖武治一甲子的油彩創作，就題材觀，計可分為三大類：靜物、人物、風景。茲分論如下：

靜物畫

「靜物畫」作為油畫創作的一個類項，或許有它更為久遠的歷史，但在美術史上確立它的地位，則是17世紀以後的事，這也是大航海時代展開的時刻。

「靜物」顧名思議，就是不會動的物件，「靜物畫」英文作 Still life。以油彩精細描繪靜物，在 17 世紀以後，往往有炫耀財富或宣示權力的意義。因為油彩本身就是財富的象徵，貧窮人家不可能擁有油彩，以油彩描繪如真的物件，包括：器物、花果、獵物、食物、書籍，乃至地球儀……等等，都是當時海外殖民者炫耀的財富象徵。直到印象主義因強調室外光，靜物畫一度消沈，但等到後印象派之後，靜物畫又成為構成、表現、象徵……等等藝術表現的管道。

廖武治的靜物畫，顯然是屬於後印象以後的表現手法，在色彩上大膽使用黑色，也不強調印象派的色彩分析；但色彩在強烈的對比中，又有細膩的層次堆疊；帶著野獸派與表現主義的傾向，且具更多象徵主義的隱喻與情緒。

廖武治的靜物畫，大抵包括兩個主要題材，一是花果、一是魚。前者往往是瓶花搭配水果，向日葵是畫家最喜愛的花卉（見 P26、38）；而魚則大多擺放在瓷盤上（見 P22、27），不過也有一些較為特殊的構圖，如將魚吊起來，和一隻已經脫毛的雞掛在一起，是廚房常見的景象，但也充滿了死亡的象徵。（見P39）

廖武治的靜物畫題材創作，數量雖然不是最多，但品質優秀，內涵深刻；且廖武治將自我情緒移注畫面，是最能表達個人思維情感的一批作品。

人物畫

廖武治的人物畫以裸女為主，較之靜物畫的個人情緒投入，人體畫更著重人體質感與畫面構成的表現強度。

廖武治裸女寫生創作的時間甚早，即使未曾接受完整的學院素描訓練，但對人體的掌握，在張萬傳老師的指導下，仍顯現精湛的表現力。完成於 1974 年的〈裸婦〉（見 P44），在看似暗沈的色調中，呈顯女體逆光的堅實量感與魅力。

廖武治的人物畫，裸女或立、或坐、或臥，給人一種自由適意的感受，相對地，也表現了女性自主自信的特質；而在形式上，廖武治的裸女畫，著意在女體曲線、量體的表現，有血有肉，豐實卻不笨重、柔美卻不輕薄；搭配牆面背景，或沙發、床單，整體畫面，均衡中又富動感、動態中仍見穩定。（見 P47、52）

如果說靜物畫映現了廖武治個人情感、內涵的深度，人物畫則展現了他在藝術表現上的強度與厚度。

裸女畫之外，廖武治也有一件完成於 1991 年的著衣〈婦人〉（見 P54），修長的身形，身著緊身黑衣、外披白色長袍，雙手置於膝上，坐於圓背椅前，白色的衣袍相襯於背景的灰藍，形成如金字塔的構圖，穩定而安祥；衣褶的俐落黑線，更增加了一份堅定自信的氣度。

風景畫

風景畫是廖武治數量最豐富的創作題材，依其內容，可區分為島內與海外；而島內的部份，又可依其對象，細分為自然景緻與建築風光。分別解析如下：

島內風景：

1.自然景緻：

戶外寫生是廖武治藝術學習與創作最重要的管道，

從學生時代，便追隨前輩畫家到處寫生，這也是廖武治面對土地，進行對話、形塑意象最重要的功課。

在長達一甲子的時光裡，留下了大量的作品，其中在島內各地的寫生，以自然景緻為題材者，範疇廣泛，包括：野柳、九份、關渡、陽明山、觀音山、臺灣東北角海岸、蘭嶼等地。廖武治以開闊的視野、細緻的筆法，呈顯山野、海邊、平原的豐富景觀；細筆寫豪情，在平實的構圖中，蘊含素樸卻深沈的宗教情懷。代表性的作品如：1989年的〈海邊〉（見P62），1992年的〈野柳風景〉（見P69）、〈唭哩岸舊厝〉，及一系列的〈關渡平原〉（見P70、74）。此外，又如：1994年的〈觀音山所見〉（見P77）、1999年的〈蘭嶼〉（見P82）、2015年的〈九份遠眺〉（見P92）、2017年的〈墾丁貓鼻頭〉（見P111）……等，均可見廖武治辛勤耕耘的成果。

2.建築風光：

除了對自然景緻的歌頌，廖武治對充滿歲月痕跡的建築風光，包括：老街、古厝、白牆、巷弄、聚落等，也都充滿興趣，大量描繪。除臺北近郊的淡水、板橋林家、臺北市內的歸綏街巷口、六館仔舊厝，乃至更遠的九份老街、鹿港小鎮……等；其中淡水的白樓、禮拜堂，以及沿著河岸的聚落、街道，都是廖武治一畫再畫的題材。（見P59、105）

廖武治對這些充滿歲月痕跡的老建築，似有一份深深的迷戀，那似乎是他童年時期大稻埕記憶的延伸，但也是他對人文歷史發自內心的一種真誠尊重。2011年完成的〈大龍峒保安宮〉（見P84），更成為他獻呈教宗方濟各、而交由梵蒂岡博物館收藏的一件力作，質樸的色彩、虔敬的人群、芬芳的土地，和永恆的人文。

海外風光：

2013年秋天，廖武治和家人一起旅遊巴黎，這是他的首度歐遊，也留下了大批寫生資料，並自2014年起陸續畫成油畫，包括：〈巴黎塞納河風景〉（2014）（見P99）、〈蒙馬特街道〉（2014-2016）（見P93、95、96、97、117）、〈巴黎街道〉（2016）（見P98），以及〈莫內家蓮池〉（2016）（見P94、100）等。2018年又有〈水都威尼斯〉的系列之作（見P113、114、115、116），以往平實、素樸的色彩，多了一份紫色的浪漫。

總之，廖武治這樣一位終生奉獻給宗教、藝術的修行者，在一甲子的堅持、修為中，為臺灣的宗教事業、藝術創作留下了豐美的成績。2022年年底在臺北國立國父紀念館的大型個展，正是呈獻給這塊土地最珍貴的獻禮。

廖武治畫中的淡水

國立臺北大學民俗藝術與文化資產研究所教授　李乾朗

　　淡水的風景是近代臺灣畫家心儀之所，對淡水山水風景的讚美，早在1872年3月9日，當加拿大宣教師馬偕坐船進淡水港時，他即在日記中寫下了「船入淡水港並且下錨，被這個地方深深的感動」。淡水的地形，如同手背一樣分叉，古人稱為「五虎岡」，每一道山丘約莫三十多公尺，因此街巷高低起伏，從河岸看山丘，顯現明朗的立體感，淡水至今仍有「三層厝」的地名，房舍依勢層層上疊，在陽光下線條分明，成為畫家的最愛。

　　再者，淡水在1860年天津條約之後開闢為通商口岸，允許外商洋行進入，因而岸邊及山丘上洋樓林立。紅磚拱廊的洋樓與黑瓦白牆的建築相互輝映，色彩明朗對比，中西建築文化並存，型鑄了淡水的風景。

　　特別是淡水河向西北流入大海，當夕陽西下，峰巒秀麗的觀音山在不同季節的晨昏時光，色彩變幻莫測，天光雲影，最適宜入畫。著名的歌曲〈淡水暮色〉描述的埔頂教堂鐘聲與漁船歸來情景，也深入人心。1901年淡水鐵路早於縱貫線通車，因應交通便利，到淡水寫生也是日治時期畫家的最愛。就目前資料，包括倪蔣懷、陳澄波、廖繼春、陳植棋、陳慧坤、張萬傳與陳敬輝等皆留下一些淡水風景的畫作，而山坡上的白樓與紅樓又是最常入畫的建築。

　　白樓的建造長久以來是一個謎，當地耆老認為始建者為板橋林本源家，為拓展與廈門之商務而建，後來轉讓給嚴清華，他後來成為馬偕的學生與信徒，最後再賣給陳氏人家，可惜在1989年冬天被屋主拆除改建成毫無特色的樓房。

　　白樓為曲尺形平面，入口門樓略帶印度風格，額題「受天祿」，它的外牆布滿繁複細緻的線腳，頗有西班牙建築之韻味。而附近不遠的紅樓，也是二層式拱圈洋樓，為台北艋舺富商文士洪氏所建，年代較白樓晚，大約在日治初期。這兩座洋樓雄據山頭上，成為淡水的地標。從山丘斜坡小巷往上看，空間層次豐富，巷道空間明暗曲折反而更富立體感。這些在畫中很熟悉的景緻，近年因淡水未進行都市景觀管制，而古蹟只指定紅白二樓之間的「木下靜涯」畫室，景觀失控極為嚴重，如果要到淡水尋找這些風景，必定會失望的！

　　我認識廖武治先生是由於國定古蹟大龍峒保安宮之因緣，廖先生近三十年來主持保安宮之整修，將原本瀕臨頹敗的古廟，藉著聘請傳統老匠師，以傳統手工技術，恢復其舊貌。寺廟藝術包羅甚廣，從木雕、石雕、彩畫到泥塑、剪黏與交趾陶，許多快失傳的工藝在保安宮得到保存的機會，在2003年榮獲聯合國教科文組織亞太文化資產保存獎。廖武治不但熱心保存臺灣古蹟，他早年師承張萬傳，居然也畫了許多淡水風景的西洋油畫，前些年也舉辦幾次個展，但這次他精選了十多幅全以淡水為題的作品，可看到他將觀音

山、淡水河、關渡、紅樹林、埔頂、紅樓及已消失的白樓等皆入畫,透過這系統作品,幾乎可以使人一見如故,可以神游1960年代的淡水!

他師承張萬傳,也擅長表現臺灣在日治時期的都市空間與建築,他與友人又組成「大稻埕美術會」,可以說鍾情於臺北老市區的藝術家,古市街地圖一直烙印在他的腦海中。他常說並未接受正規美術教育,但生活及工作的歷練即是最好的老師,從生活環境與老市區的文化氛圍中,他吸取了更直接而切身的美感經驗,透過畫筆反映到他的畫中。

廖武治的油畫呈現他漫長的淡水觀察,我們隨著他畫中的巷路與山丘走入傳說中的淡水古鎮,演出與歷史共鳴的對話。人可以走入畫中,這是廖武治油畫裡淡水的魅力。從前輩畫家作品中的淡水,再走進廖武治的淡水畫,那些熟悉的白樓、紅樓、教堂與觀音山、淡水河,都建構了近百年的歷史,臺灣近年雖以

《文化資產保存法》來保護古蹟,但多限於「點」式的保存,對於「面」或「體」的歷史空間之保存,卻無能為力,這是我看廖武治的畫作最大的感觸。

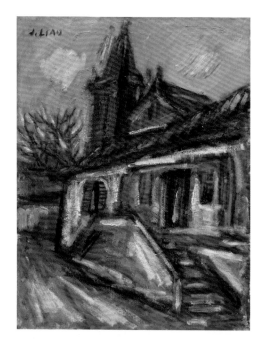

淡水禮拜堂
1984
油彩 畫布
53.0×41.0 cm

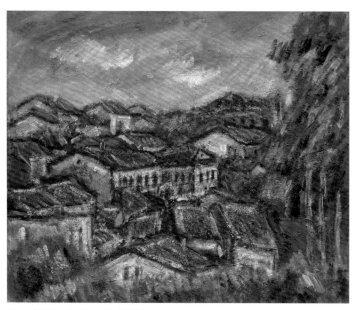

淡水風景 2003 油彩 畫布 72.5×60.5 cm

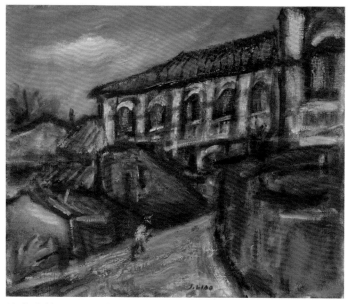

淡水白樓 1990 油彩 畫布 45.5×38.0 cm

在藝術與宗教的修行道上

我生於日治末期昭和18年（1943）的臺北市，父親為我取了一個日本名字「武治」，幼時隨家人定居於大稻埕。對我而言，伴隨我度過少年時期、陶塑我人格的，並不是那些傳統宗教思維，而是大稻埕獨特的文藝氣息。當時，許多赫赫有名的畫家都居住在大稻埕，包括：陳德旺（1910-1984）住在迪化街、洪瑞麟（1912-1996）居住在歸綏街，楊三郎（1907-1995）的故居（後來作為其姪子的內科診所）就在保安街與我家隔壁間戶，他在晚年與我往來甚密。至於影響我一生的老師——張萬傳（1909-2003）先生，原本住在安西街，後來遷居錦西街巷內，對我藝術心靈的薰陶與啟迪，具有深刻的影響。日治時期大稻埕聚集了許多畫家、詩人、音樂家、文學家，是人文薈萃之地，儼然如巴黎的蒙馬特（Montmartre）。

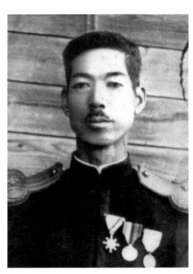

祖父廖雅雲

我家祖籍為臺中縣清水鎮，祖父廖雅雲公（1885-1977）生於清光緒十一年，早年畢業於總督府國語學校師範部，歷任教師、訓導、教諭，並升任大秀公學校校長，是第一位擔任公學校校長的臺灣人。其從事教育工作逾十五年時，於第二十五屆始政紀念日受贈銀杯表彰；逾二十年時受贈座鐘、銀錶、銀杯各一只。後表彰授瑞寶章，從七位、勳八等。

父親廖仲卿

父親廖仲卿公（1910-1974）於1943年北上來臺北，原本的住家在太平洋戰爭被美軍轟炸後，遷到歸綏街97巷的小巷弄賃屋而居。父親在臺北市役所（今臺北市政府）任職，分派中園區會擔任主任書記；1945年太平洋戰爭期間美軍轟炸臺灣，家父被派任為戰時災害救護，負責帶領民眾疏散到鄉下避難。戰後國民黨政府接收臺灣，家父改派於臺北市政府民政局社會課，承辦社會福利業務，經常到施乾創設在萬華專門收容乞丐的「愛愛院」探視他們的生活；1948年調派地政科承辦日本人遺留在臺灣的財產，因看不慣當時從中國返臺的「半山」及外省人強佔日產，而於1952年辭去工作，無業在家，僅靠我母親倪隨處（1916-2009）幫人洗衣維生，一直到1954年父親開辦代書事務所。

藝術薰陶

母親廖倪隨處

1945年8月，二次世界大戰結束。1949年，國民黨政府在國共內戰中失利，撤守臺灣；那年我進入永樂國小就讀。雖然熱愛藝術，但1950、60年代尚未實施九年國民義

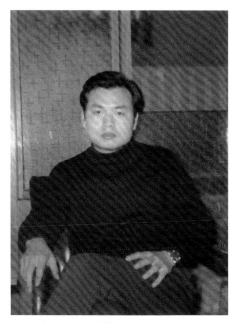
1964年居家生活照。

務教育，國小畢業者需參加初中聯考的升學考試；在升學率的競爭下，校方常取消高年級學生美勞、音樂、體育等課程，學生學習藝術的管道頓減。我在1955年通過初中聯考，分發至省立復興中學初中部就讀；經常在課後至美術老師的宿舍練習素描，希望有朝一日能進入臺北師範學校的美術科就讀。不過在聯考制度下，完全以學科考試成績作為入學門檻，讓我希望透過專科美術教育成為藝術家之路受挫。

1957那年，由於常在學校裡學素描，學業成績並不理想，經父親友人楊雪樵醫師介紹，離開復興中學，轉學到1948年成立的延平補習學校初中部就讀。延平補習學校前身為朱昭陽擔任院長的延平學院，1947年因「二二八事件」被警備總部下令封閉。楊雪樵醫師是畫家楊三郎的姪子，畢業於日本京都帝大醫學部，二次大戰結束後回臺執醫。楊醫師經常帶我到太平國小教我游泳，並送給我西洋古典音樂原版唱片，啟發了我對西洋古典音樂的愛好。1959年，延平補習學校升格為完全中學，初中部畢業後我直升高中。當時畫壇頗富盛名的非主流畫家張萬傳就在延平高中部教授美術，還有教國文的是臺大教授黃得時、師大教授陳蔡煉昌，以及教解析幾何的臺大教授黃金穗，可以說是師資陣容堅強。

有一天下課後，我騎著腳踏車跟著張老師到他位於錦西街的家，第一次看到掛在牆上的油畫，給了我強烈的震撼與感動。隨即跟著老師習畫，藉由每天放學後到老師家習畫的機會，得以一窺藝術家的私生活。張老師雖然是在日本接受美術教育，但居家布置卻十分歐風，而且居家時間多半都在閣樓中作畫，沉浸在創作的私人天地中，這樣的藝術家生活令我相當神往。透過張老師，我從青少年時期便親近了許多充滿理想且傲骨嶙峋的畫家，也因此陶塑出我剛直不阿、堅持理想的性格。張老師更成為我藝事生涯中的啟蒙者和引導者，除了學畫之外，也承襲了他的藝術家風格，更成為亦師亦友亦父的親密關係。1961年，我提出〈瓶花〉及〈百合花〉兩件作品參加臺灣省教育廳主辦的學生美展，兩件作品均入選。

啟蒙恩師張萬傳

張萬傳老師，日治時期明治42年（1909）生於淡水，1923年自士林公學校畢業，唸高等科一年；1929年底參加畫家倪蔣懷（1894-1943）所出資的「臺灣水彩畫會」首次展覽後，1929年中進入當時留英的日籍畫家石川欽一郎（1871-1945）所指導的「臺灣繪畫研究所」學習，因而結識同為未具備中學五年畢業學歷或專科學校考生檢定合格，而無法報考東京美術學校的陳德旺與洪瑞麟，三人成為終生的藝壇摯友。

1954年張萬傳在大同中學任教，1955年與同僚邱水銓等人組織「星期日畫家會」，會員有青年雕塑家黃清呈的兄長黃清溪、大同中學教務主任蔡蔭堂、市立女中教務主任陳錫樞、註冊組長陳炳沛、市立商職校長陳光熙、新莊信用合作社經理陳國寅等人；成立後第二年（1957年）七月，在臺北中山堂舉行第一屆年展。每年舉行一直到現在。我於1962年在張老師引薦下加入會員，假日經常與會友結伴到滄桑與華美兼具、且被畫家眼中搶盡鏡頭的淡水、大稻埕李春生故居及六館仔街（今西寧北路一帶）、瑞芳煤礦延伸到的九份，這些地方有房屋層疊之美，還可以看到海，舊城的繁華光景已不復見，但仍能將烙印在腦海中的畫面透過畫筆如實重現。也經常在畫友的畫室共資請模特兒來作畫，我每年參加「星期日畫展」一直到1984年。

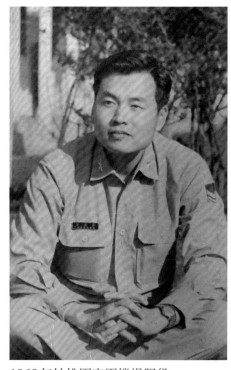

1968年於桃園空軍機場服役。

1959年，張萬傳老師的摯友陳德旺也前來在延平中學兼課，我也因此與他結下亦師亦友之緣。那時，陳老師的學生陳水發將家裡改作畫室，邀集一些朋友共同出資邀請模特兒，以裸女為題材作畫。除陳老師外，張萬傳老師、洪瑞麟老師也經常前來創作。張老師的黑色蠟筆畫速寫、陳老師的歐式鉛筆畫法、洪老師的人體水墨畫，在在拓展了我的美術視野，讓我見習了老師們多樣且多元化的素描與油畫真功夫。這段時間除了畫室中的練習和探索，我也沉迷於莎士比亞、卡繆、川端康成、三島由紀夫等人的文學經典著作，並有了進一步的興趣，同時也對藝術哲學有了初步的認識。

高中畢業後，因為家境困難而放棄參加大學聯考。1964年應徵新光產物保險公司。面試時，主考官是曾在延平學院任教的總經理謝國城，他看到我的資料，聽說我跟隨張萬傳老師學美術，馬上就錄取我成為內勤員工。同年，我也進入國立藝專夜間部（臺灣藝術大學前身）美術科選讀，希望未來能藉由通過考試成為正式生。不過學校安排的課程，實在無法滿足我對藝術的求知欲，僅僅讀了一年就選擇離開學校，回頭再向張萬傳老師習畫。張老師對藝術的啟迪和帶來的領會，讓我感覺遠超過學校課堂上所得。由於自小在文風鼎盛的大稻埕生活成長，為我的藝術涵養，種下了深厚的根基；且深知名畫家如梵谷等人也並非美術學校畢業，就在年少輕狂與藝術家浪漫情懷的想法下，我選擇了離開學校。這樣的選擇，和張老師留日時同樣只在正規的美術學校研習一年就離開，不知是巧合還是宿命？或許師生兩人都只是同樣需要獨立思索與全心精進的學習空間，不約而同地走上一條孤獨卻自由的藝術之路。迄今回想起這段往事，也不覺得遺憾；況且我和藝術的淵源也沒有因離開學校而中斷，而是持續跟隨張老師習畫。爾後，我們經常結伴到淡水寫生，淡水著名的教堂、郵局、白樓、紅樓、紅毛城、埔頂洋樓等處也是畫家最熟悉的地方，但是白樓、郵局現在已經不在了，只留下有如塞尚筆下的「聖維克多山（Mont Sainte-Victoire）」的淡水觀音山，更是我繪畫的重要題材。

1979年參加「北北美術會」聯展。

1975年初張老師辭去延平中學及國立藝專的兼職，領了退休金之後，一半交給師母作為安家費，一半作為赴歐旅費，另外我也幫忙籌到一些現款給老師。當時老師以六十七歲的高齡到西班牙、巴黎、威尼斯等地旅遊寫生。兩年後老師自歐洲返臺，為積極創作旅歐畫作，1977年老師向邱水銓租用忠孝東路的房子作為畫室，於年底在新公園省立博物館舉行「旅歐作品展」。此後老師的生活仍不寬裕，每個月一萬元的房租都由我幫忙籌措，每隔一段時間再以畫作來抵償。

1974年，楊三郎籌組「中華民國油畫學會」，且擔任第一屆理事長，我被楊先生推薦加入學會，每年參加「全國油畫展」。楊先生與張老師兩人，一是官展與學院派的主流畫家，一是學院派之外的在野畫家，雖經常意見不同，但兩人的情誼卻越吵越合。1977年楊三郎七十歲那年，第一次到我的事務所看我，對於我與張老師間的師生情誼感動不已；此後，楊先生經常來看我，每年楊先生家的聚會，如：過年春酒、生日宴等，也都會邀請我參加，從此才對我有了更深的認識。

1979年，我就隨張萬傳老師籌組在野團體「北北美術會」，會員除張老師門下的學生孫明煌與我外，還有北師藝術科畢業擔任小學美術老師的張祥銘、吳王承及黃植庭、「星期日畫家會」會員呂義濱、楊清水、藝專夜間部校友劉添盛與潘子嘉，以及藝專雕術科畢業的李亮一等十一人。因為會員大都住臺北市北區，因此取名「北北美術會」，也有麻將「北北連莊」的意思。成立當年的十一月，便在臺北明生畫廊舉辦第一回聯展，成為另一個有著不同屬性與主張的在野美術團體。會員彼此間經常結伴外出畫畫，一起喝酒，一起聊天。「北北美術會」每年都舉辦聯展，至1984年共展出六次，之後就停辦了。

1990年間某一天，楊三郎先生邀請張老師與我到他家吃晚飯。席間楊先生向張老師表示：要我加入成立於1935年以楊先生為主幹的「臺陽美協」；但張老師沈默不語。回家途中張老師忿忿不平地說：「我的人他也要搶！」1991年，在楊先生極力推薦下，讓我破格進入「臺陽美協」成為預備會員，我也勉為其難地參加了三次畫展，但已造成張老師對我的不悅；因此1995年以後，我便不再參加。事實上，不管是「中華民國油畫學會」年展或「臺陽美協」年展，我從來都沒收到過學會的通知，每次都是楊夫人許玉燕女士來電催促，我才送出畫作。當時主流派與在野派這種壁壘分明的作法，實讓人感慨。楊三郎先生過世後，我也就退出了這兩個畫會。

1991年我第一次到廈門離島鼓浪嶼旅遊。鼓浪嶼過去是租借地，領事館、教堂和洋房林立，美麗曲折的街道，精緻的房屋、陽光鮮花，宛如早期的淡水；但1923年創辦、也是張萬傳老師曾經任教過的「廈門美專」已不復存在。回臺後似乎忘不了鼓浪嶼，即著手繪製一幅50號的畫作。

1995年我再與張祥銘、黃植庭籌組「大稻埕美術會」，至1999年共展出三次。

文人傲骨

1974年，我因父親驟逝而接替父業，也到文化大學教育推廣部進修後成為代書；但熱愛藝術的我，始終沒有放棄作畫，甚至把辦公室當成畫室，儘可能每天作畫。後來卻因為特殊的機緣走進保安宮，進而參與廟務。

1979年，保安宮要成立財團法人，受呂學輝董事長請託擔任董事。1988年再擔任保安宮總務，在「隨緣而定」的堅持下，對於負責事務無不認真以對。我將保安宮後棟閒置大樓改為圖書館，並開設藝文班課程；將同學、朋友都找來當老師。藝文班從四班開始，如今已增設至十五個班，儼然為大龍峒地區打造了一所社區大學。

在擔任保安宮總務期間，我因剛直不阿的剛烈性格，曾兩次拂袖而去，每天靠著抄寫心經來平靜紛亂的心靈，磨墨恭書之際，亦反觀自性。1989年，我皈依法鼓山聖嚴為師，之後禪坐、唸經、拜神禮佛是每天必修的課程，並在每年八月保安宮的禮斗大法會擔任主法。然而這一切卻早已在冥冥之中注定，在我最後一次掙扎去留的時候，聽從了聖嚴師父的開示，下定決心回到保安宮面對種種困難，並將後半生奉獻給保生大帝。

除了保安宮之外，我也在1988年應父親友人、關渡宮董事長黃定引薦，進入關渡宮擔任董事；但因對廟務幫助有限，於2008年離開。2003年12月我再應劍潭古寺董事長辜振甫先生之邀，代為督導該寺重修工程。

執鐸正道

創建於乾隆七年（1742）、重建於嘉慶十年（1805）的保安宮是國定古蹟，因抵擋不了歲月的摧殘，屋樑遭受蟲蟻蛀蝕、屋頂漏水、屋脊上的剪黏脫落、殿內因為通風不佳，濕氣重，使得壁畫斑剝，或遭受煙燻侵害。時任保安宮總幹事的我，秉持「廟是神明的家」，不可輕慢的信念，於1995年開啟了重修保安宮的漫漫長路。

為避免受限於政府不合時宜的制度，以取得最佳修復成效，保安宮決定放棄政府補助，以自力籌措經費，並自行統籌、監造，成為國內首宗民間籌資主導修復古蹟的案例。為求品質保證，特別以點工制方式計資，並同時做匠師傳承；因建築師及監工難覓而工程仍須進行，乃由我自行統籌，主持修復計劃，形成昔日「主匠合作」興造模式，首開古蹟修復模式先河。不論是在使用傳統工法或現代科技上，希望能達到「平衡工法」、「整舊如舊」的盡復舊觀效果。修復期間我也幸運先後於1998年獲文建會頒發文馨獎特別獎及金獎，2002年獲內政部頒發內政二等獎章及臺北市政府頒發文化獎。

2003年，時任副董事長兼保安宮修復主持人的我，更獲得聯合國教科文組織（UNESCO）「2003亞太文化資產保存獎」榮譽獎，是臺灣首度榮獲此項大獎。2004年亞洲近代建築網絡modern Asian Architecture Network（mAAN）第四次國際會議在上海舉行，我也以〈大龍峒保安宮古蹟保存經驗〉參加論文發表。2008年，更獲聘為國立臺灣藝術大學古蹟藝術修護系的專業技術副教授，回校分享保安宮的古蹟修復經驗。

保安宮近三十年來的轉變，不管是廟務的改造、廟會文化活動，或是古蹟保存，以及重修後舉行的醮典等等，我因具備美學的基礎，對於「美」有所堅持，讓西方繪畫與傳統宗教本來看似無關的兩件事，有了美好的匯流。保安宮再現風華，香火日益鼎盛，重興臺灣廟宇的指標地位，也進入了全盛時期，這是我生命中倍感榮幸與榮耀的際遇。

百尺竿頭

1994年起，我推動將每年保生大帝誕辰慶典活動延伸成「保生文化祭」，長達一個多月的藝文活動，提升且豐富了原本傳統的廟會活動。在保存傳統方面，無論是遶境踩街、藝陣表演、家姓戲、保生大帝神誕祭典、放火獅和過火等活動，都以考究、正統的形式盛大呈現。現代藝文活動方面，則規劃有攝影比賽、兒童繪畫比賽等，讓保安宮建築之美透過攝影愛好者的鏡頭傳遞分享；也鼓勵兒童關懷宗教民俗文化，讓「藝術欣賞」向下扎根。另外，「保安宮美展」則以靜態展覽的方式，呈現攝影、繪畫、花藝之美，「祝聖音樂會」則藉由無遠弗屆的音樂，為民眾帶來心靈饗宴。將保生大帝聖誕活動提昇為文化活動，讓臺灣廟會進入新的世紀。

2002年榮獲內政二等獎章。

全家福。

為了推廣寺廟文化，增進民眾對鄉土藝術與傳統建築的興趣，我也在保安宮成立文史工作會，以專業課程培訓史蹟解說員，免費提供民眾史蹟導覽服務。另成立圖書館及藝文研習班、文化講座、民間宗教學院等，完成宗教的社會教育責任。除專業學術研究領域，我也儘量跳脫傳統思維，從整建保安宮開始，即著手舉辦學術研討會；從保存與古蹟修護的議題，到結合道教信仰、民間文學與傳統建築藝術的學術研討會，都期待將民間信仰與文化提升至不同的層次。

我因不同於一般廟公的出身，始終希望能以全新的視角規劃並拓展傳統信仰的內容，在獨特的藝術眼光與人文思維下，讓信仰能走出傳統宗教的限制，而傳統藝術也能走向新的人文價值。保安宮或許是我所

1983年與張萬傳同赴日本東京參觀「畢卡索展」。

完成的一幅油彩巨作：希望能在色彩濃烈、震人耳目的表象外，帶給觀賞者更深層的心神平和與安寧。

回歸繪畫

巴黎文化藝術能有繁花似錦的榮景，拿破崙三世功不可沒，他本人偏好學院藝術，卻在1863年，為被巴黎沙龍拒絕的畫家作品舉辦了一個「落選者沙龍」，要求巴黎沙龍接受這些落選作品，展出在工業宮（當年巴黎沙龍展出地）的另外一個房間中。隔年（1864）起，這些被稱作「印象派」的藝術家開始自己組織落選者沙龍。印象派的崛起，其實就是一個「誰是藝術圈主流」的鬥爭過程。

反觀臺灣戰後倣日治殖民時期「府展」規模於1946年開辦的「省展」，由主流畫家擔任評審，取代了日籍畫家在官展的地位而成為「省展」的主人；也沿襲「府展」的模式，想要入選或得獎者，均須是獲得評審偏好、或畫路接近的作品，乃至透過私人感情的因素等等，才能搶到席位。這是大多數日後成名的畫家共同遵循的一條通道，也是有些得獎者以得獎作為升遷的墊腳石。但對我來說，入選或得獎並不重要，既不願隨波逐流，我早已如張萬傳老師一樣，也走上在野之路了。

1983年，我再度參加中華民國油畫學會在國立歷史博物館舉辦的「全國油畫展」，其中參展作品〈淡水禮拜堂〉，始料未及地獲選成為在日本東京都美術館展出的「第19屆亞細亞現代美展」參展作品。為了此事，我特地請教楊三郎老師，他說當天他並沒有參與評選，應是顏水龍老師選的。顏水龍老師與我並不熟識，只有點頭之交，會選上我的作品，讓我極受感動與鼓舞。

同年春天，我陪同張萬傳老師赴東京參觀畢卡索展，並至京都、福岡等地寫生。回臺後，以事務所隔壁的套房作為畫室，開始臨摹巴黎派畫家尤特里羅、莫迪利亞尼、塞尚等人畫作，師法大師或前輩的路程，轉化所學而發展出自我風格，同時也雇請模特兒進行人體寫生。此外，早自1988年開始，我也學習書法，從柳公權的〈玄秘塔碑文〉及王羲之的〈般若波羅密多心經集字〉臨摹入手。1985年受邀參加「中華民國當代美術大展」，1991

年參加臺北吉証畫廊舉辦的「九一秋季油畫特展」；1992及1993年則應臺北印象畫廊邀請，參加「七人聯展」及「八人聯展」。「七人聯展」展出時，藝評家鄭乃銘曾評論我的作品，說：「廖武治透過濃烈油料暨大筆觸，採擷臺灣鄉景的渾厚美感，然後再運用黑色線條將描繪主題再予以強化，產生極粗獷的圖象質感，塑造出一般樸實畫意。從形式上看，廖武治的作品既有師承，又最能顯現受張萬傳極強烈的影響，而發展出一種生活性的情感。」1993年，年過半百，受邀在臺北官林藝術中心舉辦首度個展，展出作品包括風景畫、靜物畫、人體畫共30件。許多私下的評論都指出：「廖武治擅長歐洲印象派畫風，畫風中似可見塞尚、莫內等印象派大師的影子，又因長年於佛道上的修持，畫作筆觸溫厚豐盛，更多了一股東方文人氣韻。」

1985年受邀參加「中華民國當代美術大展」與張萬傳老師等人合影。
右起廖武治、吳王承、張萬傳老師、張祥銘、蔣瑞坑、呂義濱。

1980年代，臺灣畫壇進入蓬勃發展的時期，收藏家爭相購藏畫作；張萬傳老師也不例外，畫展不斷，逐漸累積了畫壇上的聲名，投靠的學生也增多了。但那個時候，張老師聽信身邊人的讒言，造成對我極大的不諒解。有一天我去探望張老師，張老師完全不予理睬，我只得自行告辭離去，四十多年亦師亦友亦父的情誼也就此中斷；雖然心中遺憾，但生命中對繪畫的執著與喜愛一直未曾改變，對老師的尊敬與感恩也始終未減。往後張萬傳老師的一切活動，包括1997年臺北市立美術館為他舉辦的「張萬傳八八畫展」，以及2000年輕微中風等事，我完全不知情。「八八畫展」時，張老師有託在保安宮藝文班任教的畫友汪壽寧送畫冊及請柬來給我，但直到張老師辭世後幾年，我才接到；顯然張老師很希望我能夠去看他的畫展，但因畫冊及請柬未能及時轉交，讓張老師對我造成了極大的誤解與心寒，這是我生平最大的遺憾。張老師晚年的歲月雖然過得很風光，但是也很孤寂。

1974年承接父業，後又擔任保安宮總幹事，一面為了生活忙於自己的家業，一面又要處理保安宮的廟務，繁忙之際，作畫的時間相形減少，雖時有新作參與展覽，但無更多的心力投注於繪畫創作。2012年，我結束三十八年賴以為生的工作，除廟務外，決定成為一個專業畫家，再度專心作畫。

左起陳昭貳、張祥銘、張萬傳老師與身邊人汪壽寧、吳王承、呂義濱、廖武治。

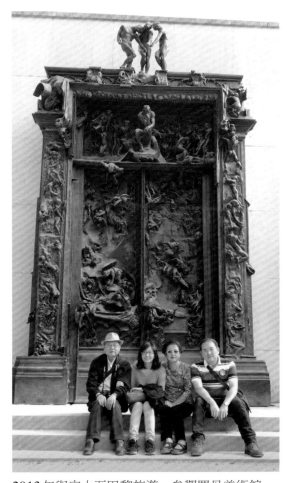

2013年與家人至巴黎旅遊，參觀羅丹美術館。

翌年（2013）二月廿三日至廿八日，我應臺北市社教館邀請舉行第二次個展，距離上次個展，已過二十年 ；展出近幾年來的作品四十件，包括我經常捕捉的景物焦點 ： 東北角海岸、九份、淡水禮拜堂、觀音山、大稻埕貴德街舊厝，以及靜物與人體等畫作，讓我對自己以專業畫家身分從事繪畫創作這個決定，產生了很大的信心。

2010年六月及八月，我藉保安宮購置「梵鐘」之便至日本富山縣及京都、滋賀縣等地，順道參訪了世界文化遺產的白川鄉合掌村、日本三大名園—兼六園、真言宗自生山那谷寺、曹洞宗大本山永平寺、名古屋市熱田神宮及名古屋城、彥根城、比叡山、龍安寺、金閣寺、三十三間堂、東本願寺等地，也利用時間至京都市美術館參觀「波斯頓美術館展」。同年十月再至日本滋賀縣參觀由貝聿銘建築師設計、在自然保護區山林間建設的MIHO美術館。

2013年秋天，和家人一起旅遊花都巴黎，這是我第一次到歐洲，住在巴黎第9區的羅特列克飯店。羅特列克飯店原是畫家羅特列克家族的宅邸，經改裝成三星級飯店。我們每天搭地鐵、公車或步行，參觀了印象派為主的美術館—羅浮宮、奧賽、橘園、莫內、羅丹美術館、巴黎市近代美術館、國立現代美術館，以及龐畢度文化中心。亦特地到廿世紀初期藝術家聚集的蒙馬特、羅特列克的紅磨坊、塞納河畔，及巴黎郊外吉維尼莫內家花園，與奧維爾等地取材。巴黎第18區著名的觀光區——蒙馬特，這裡曾經是巴黎藝術家們的天堂，例如 ： 柯洛的〈蒙馬特自然風光〉、雷諾瓦著名的〈煎餅磨坊〉、羅特列克的〈紅磨坊舞女〉，或尤特里羅的〈蒙馬特〉街景，都是以這裡為題材。同行的女兒家儷問我 ： 來到巴黎有何感想？我說 ： 我現在已經七十歲了，如果能夠早十年來該有多好！她回答我 ：「如果你早十年來，就沒有今天的保安宮了。」畫友們大部分都從事教職，每年都會利用暑假到歐洲旅遊，只有我因被廟務及工作纏身無法離開，對美麗的巴黎也只能充滿著幻想 ； 但無論如何，巴黎天堂的十二天之旅，已滿足了我一生夢寐以求的想望。

2014年，我有機會前往日本京都文化博物館，參觀曾留學法國、被譽為日本近代西洋畫之父——黑田清輝個人展。同年，又二度前往日本岡山倉敷市參觀大原美術館，館外有羅丹雕塑作品及貝多芬的大理石頭像，館內有印象派巨匠莫內、塞尚、莫迪利亞尼、波那兒、羅特列克、高更、盧奧、畢卡索等人的油畫作品。

2016年10月15至16日，我主持保安宮與教廷宗座宗教交談委員會（PCID）共同主辦的「一起尋找真理：基督徒與道教民間信仰者的對話」國際學術研討會，會後更與時任梵蒂岡宗座宗教交談委員會秘書長Ayuso主教簽署共同宣言，表達雙方共同的理念與合作的決心，期許攜手為世界和平、教育兒童，與幫助弱勢等目標努力。為實踐此宣言，我更於2018年3月14日受邀至梵蒂岡晉見教宗方濟各（Pope Francis），創下教宗首次接見道教團體先例，並致贈教宗一幅我親手繪製的〈大龍峒保安宮〉油畫，典藏於梵蒂岡博物館；教宗則是回贈就職五週年銀質紀念章，見證友誼之彌足珍貴。

在梵蒂岡晉見教宗方濟各後，由宗教交談委員會副秘書長Indunil神父陪同參觀聖彼得大教堂、地下墓園、梵蒂岡博物館等處；第二天啟程羅馬、佛羅倫斯古城，參觀教堂、博物館、美術館中的早期宗教繪畫。接著前往時尚、觀光、建築景觀的米蘭，及水都威尼斯等地，也為繪畫收集了許多創作材料。

2017年3月25日及2019年5月18日，臺北市藝文推廣處分別舉辦我的第三次及第四次個展。將2013年秋天前往巴黎朝聖回來，及2018年3月到羅馬古城、佛羅倫斯、米蘭、水都威尼斯等地觀畫時取材的作品，以及走過蒙馬特高地，用畫筆記錄下印象派大師莫內晚年最愛的蓮池、巴黎市區的大街小巷、塞納河的水波粼粼，還有義大利威尼斯的水都光景等，都納入畫作。這兩次個展所展出的作品，也包括臺灣東北角海岸、淡水、大稻埕等地的風景畫，以及靜物畫、人物畫等，都是我深刻烙印心底永不磨滅的景象。

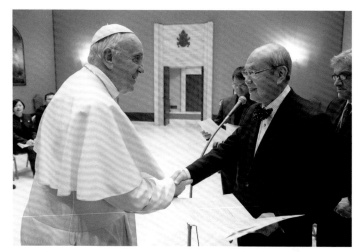

2018年3月14日至羅馬梵蒂岡謁見天主教教宗方濟各。

（梵蒂岡教廷提供）

開幕當天，接受《中國時報》採訪，報導中留下了這樣的註腳：「廖武治此次展出的作品用色明亮豐富、線條大膽，不但可欣賞到他畫筆下的巴黎風情，也能從歷年的創作中看見這位宗教藝術家的心靈風景。」透過創作，讓參觀者理解進而啟發想像，對藝術家來說，已是最美的讚譽了。

雖然這一生並未能完成正規的美術教育，但能以師徒制的傳習方式跟隨張萬傳老師習畫多年，其中傳承的繪畫藝術之奧妙，自非在學院課堂上所能領會；更重要的是：天賦秉性的文人風骨，以及數十年來歷經宗教藝術的洗禮，讓我的人生與創作屢見真實豐富。

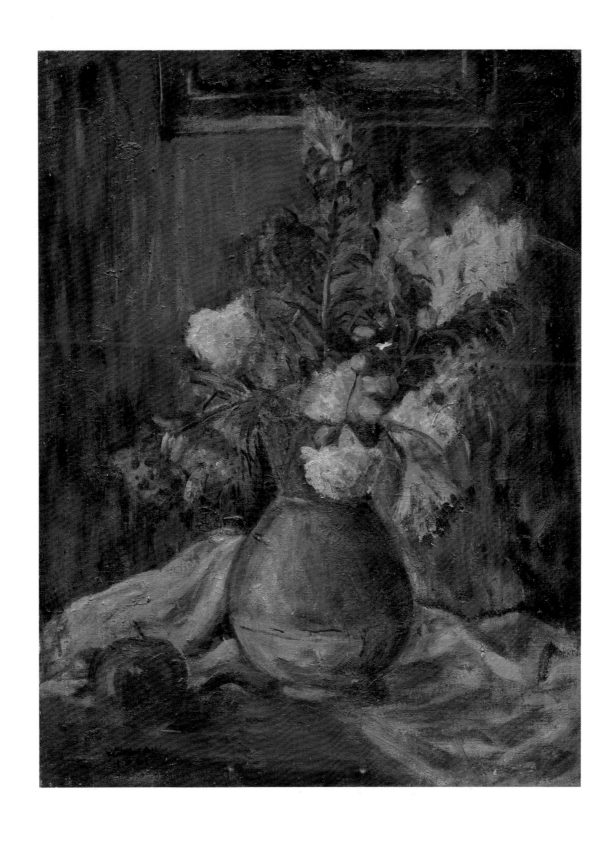

瓶花　Flower in the vase

1961

油彩 畫布　oil on canvas

10P　53.0×41.0 cm

1961 台灣省學生美展入選

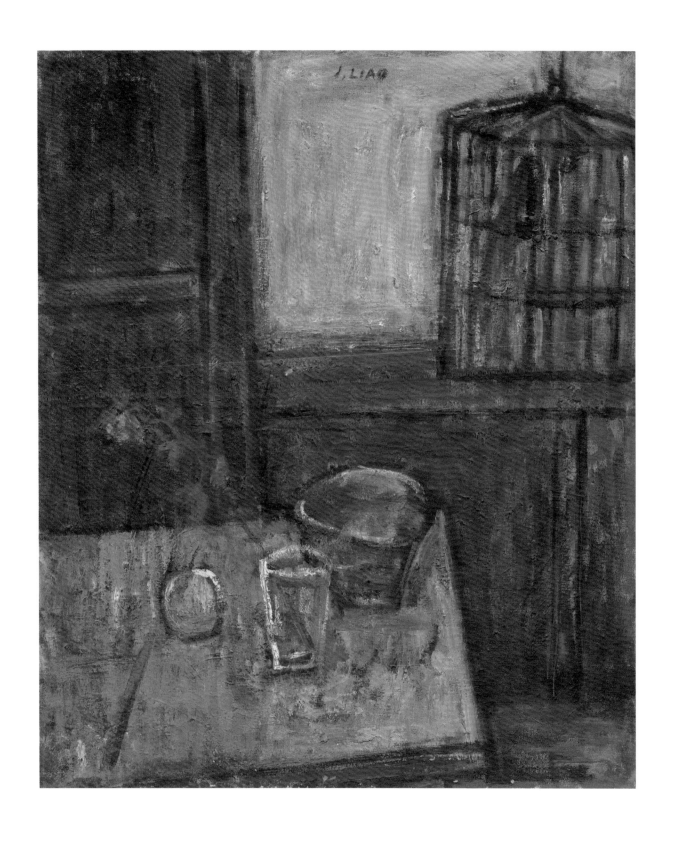

靜物　Still life
1979
油彩 畫布　oil on canvas
20F　72.5×60.5 cm

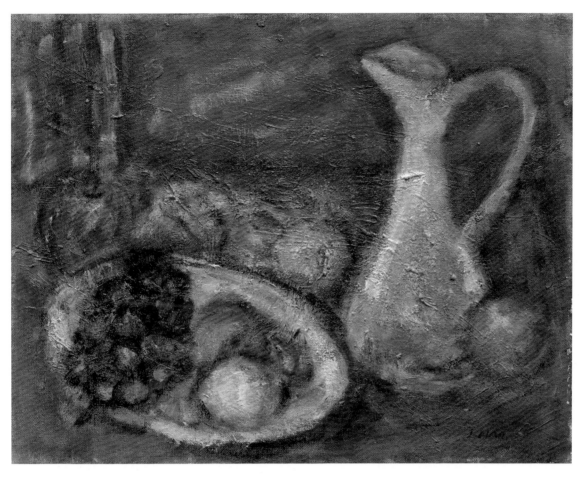

靜物　Still life
1979
油彩 畫布　oil on canvas
6F　41.0×31.5 cm

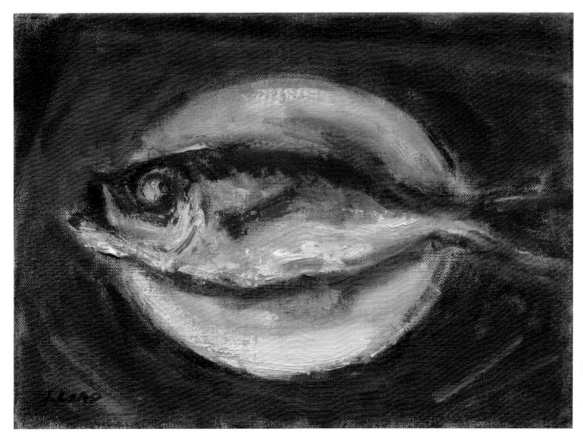

紅魚　Red fish
1995
油彩 畫布　oil on canvas
4F　33.0×24.0 cm

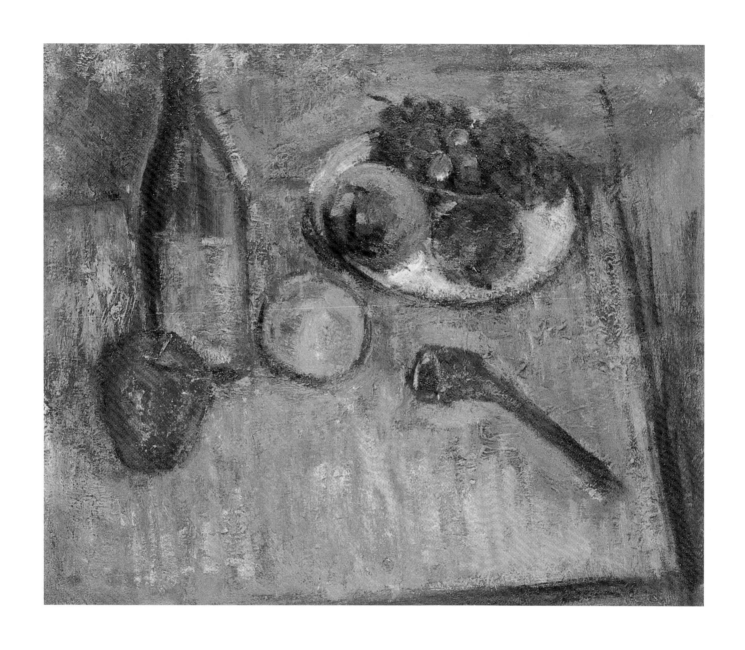

靜物　*Still life*
1987
油彩 畫布　oil on canvas
8F　45.5×38.0 cm
私人收藏　Private collection

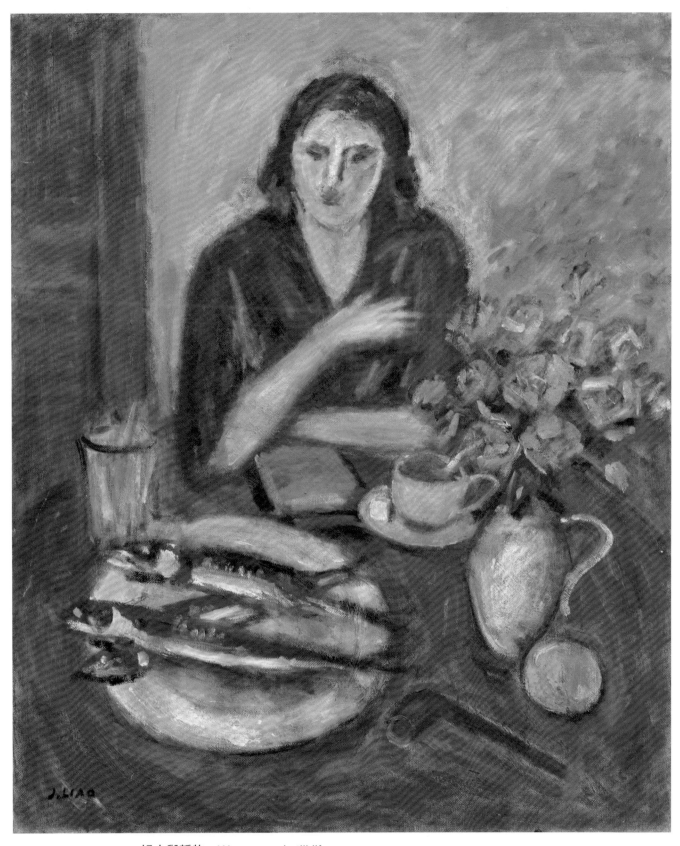

婦人與靜物　Woman and still life

1990

油彩 畫布　oil on canvas

20F　72.5×60.5 cm

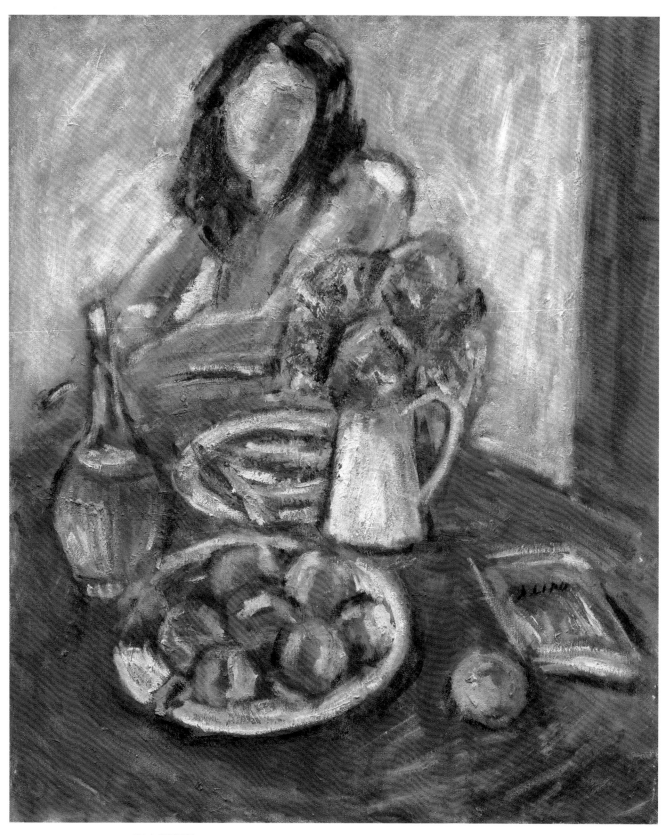

婦人與靜物　Woman and still life

2020

油彩 畫布　oil on canvas

20F　72.5×60.5 cm

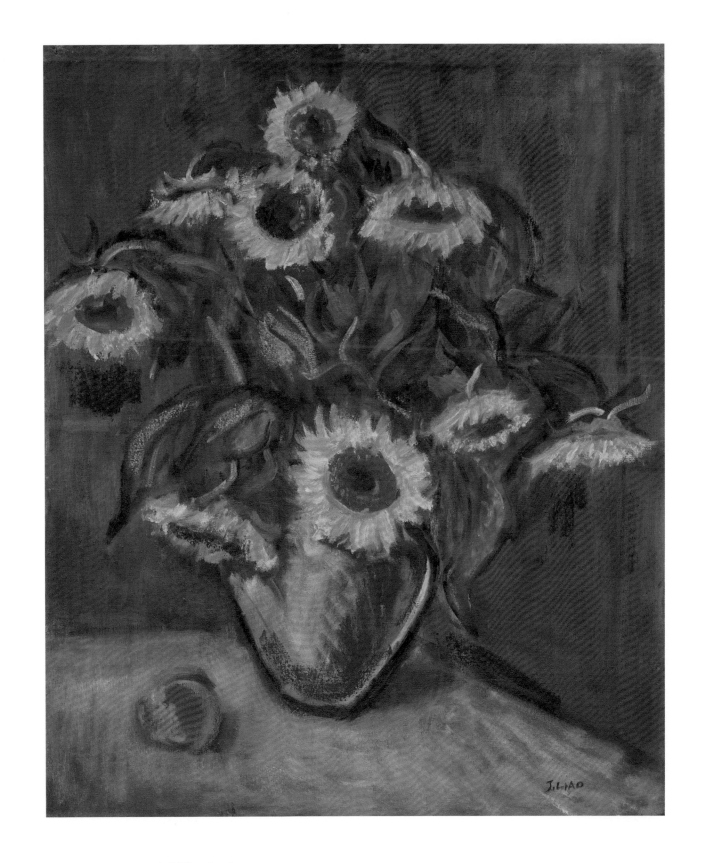

向日葵　Sunflower

1996

油彩 畫布　oil on canvas

20F　72.5×60.5 cm

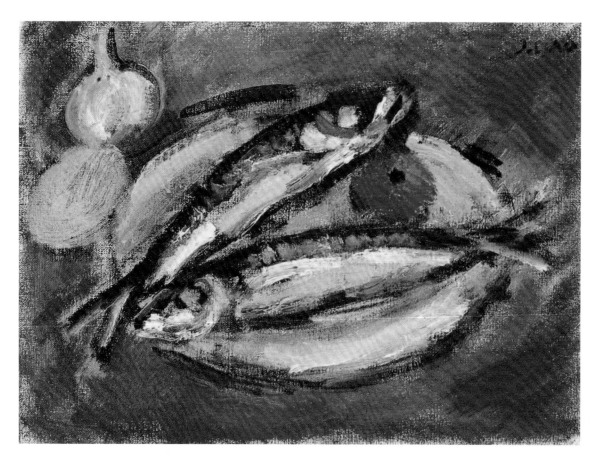

魚　Fish
1992
油彩 畫布　oil on canvas
4F　33.0×24.0 cm
印象畫廊收藏
collected by Imprssions art center

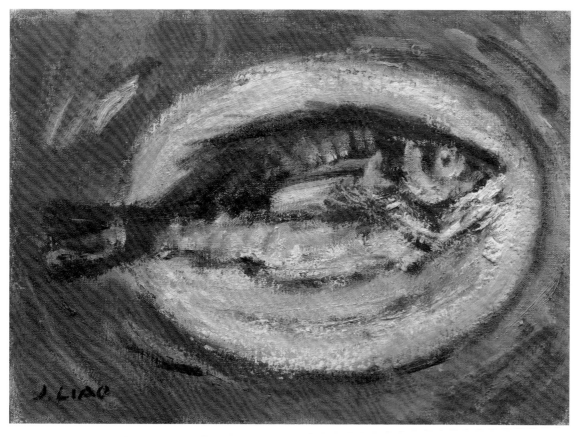

魚　Fish
2012
油彩 畫布　oil on canvas
4F　33.0×24.0 cm

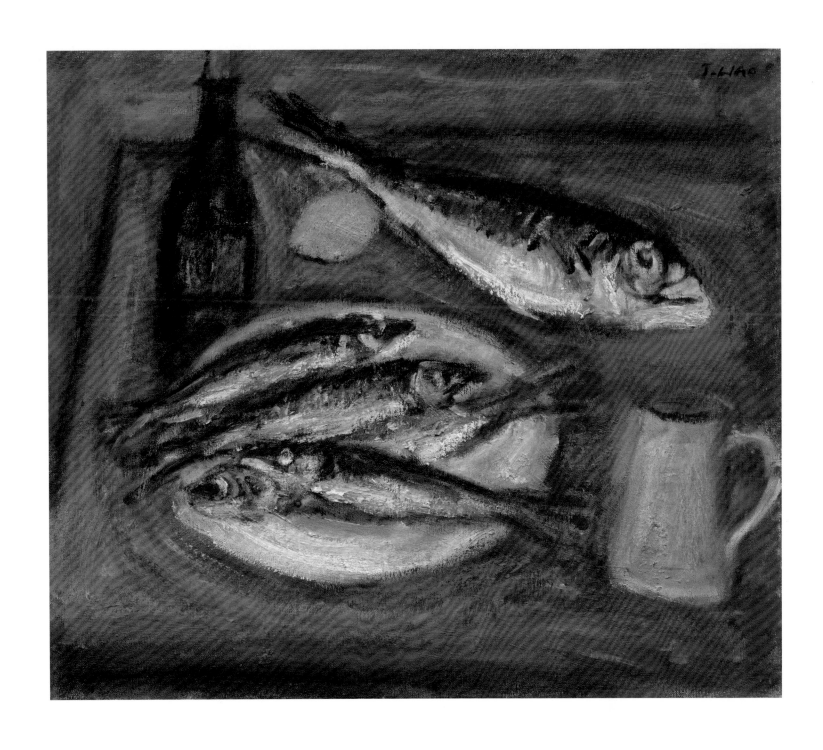

魚與靜物　Still life and fish

1996

油彩 畫布　oil on canvas

10F　53.0×45.5 cm

私人收藏　Private collection

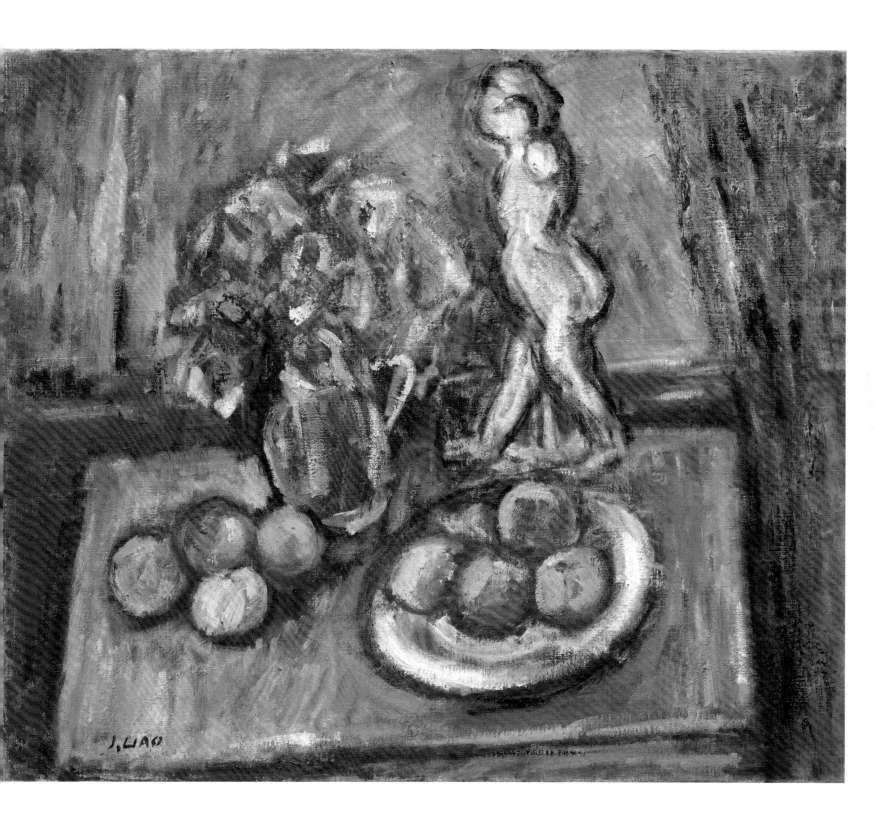

桌上靜物　Still life on the table

2012

油彩 畫布　oil on canvas

20F　72.5×60.5 cm

私人收藏　Private collection

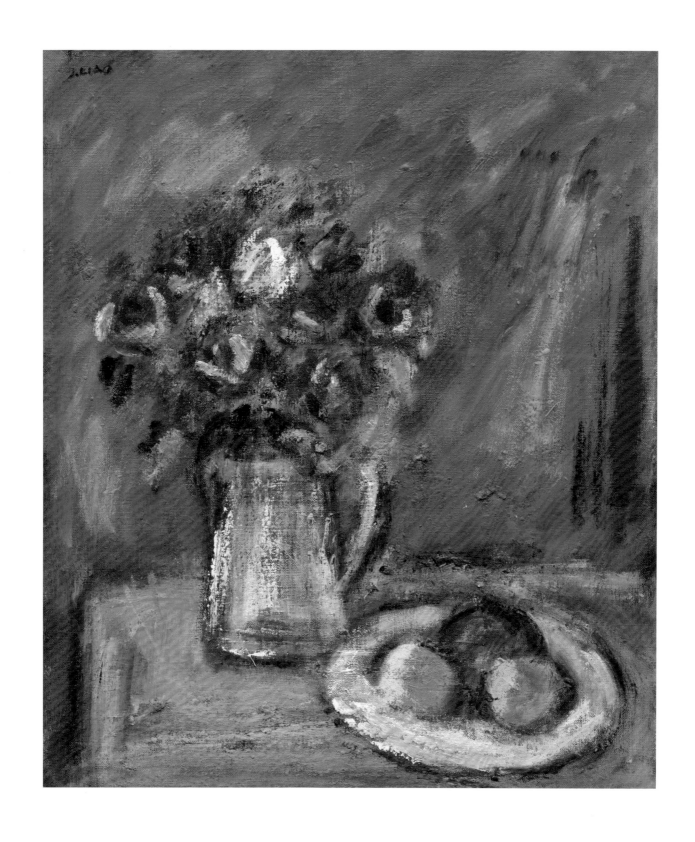

玫瑰花　Rose

2012

油彩 畫布　oil on canvas

10F　53.0×45.5 cm

私人收藏　Private collection

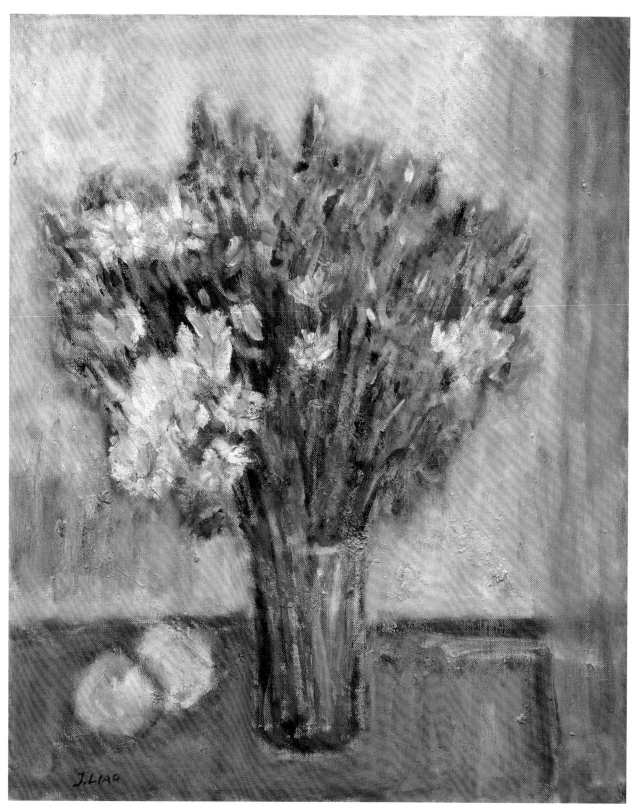

桌上花　Flowers on the table
2016
油彩 畫布　oil on canvas
15F　65.0×53.0 cm
私人收藏　Private collection

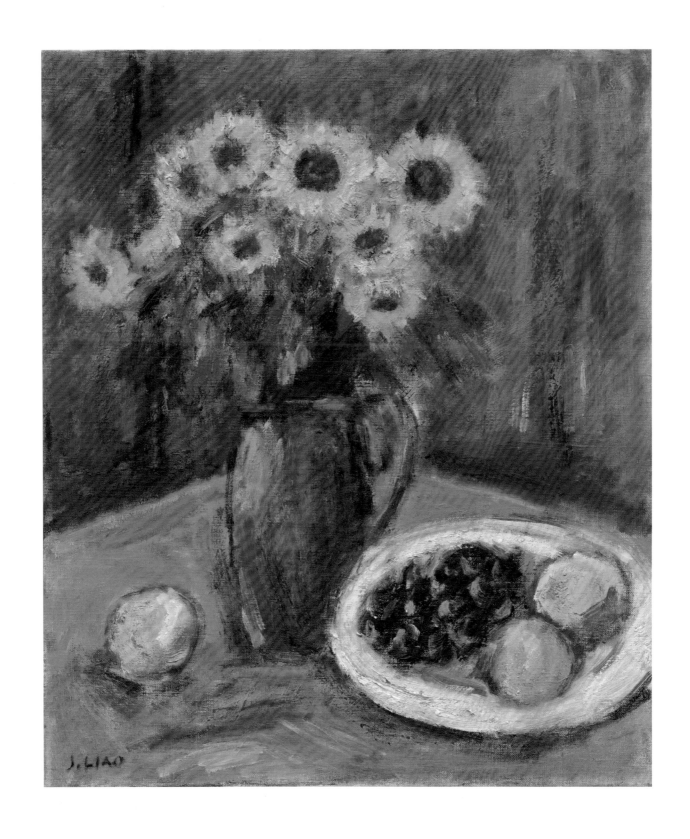

向日葵　Sunflower

2016

油彩 畫布　oil on canvas

10F　53.0×45.5 cm

私人收藏　Private collection

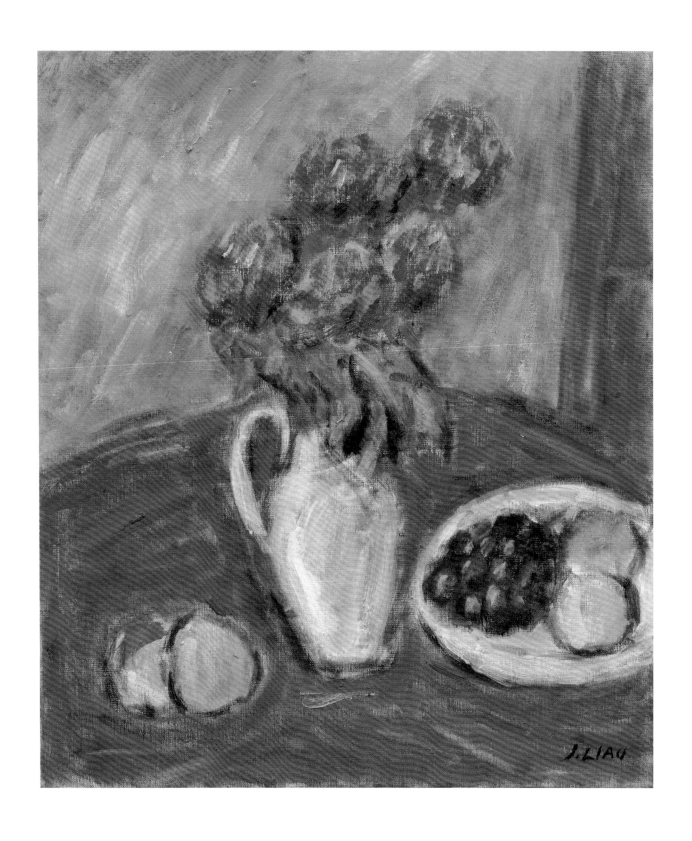

雞冠花　Cockscomb flower

2017

油彩 畫布　oil on canvas

10F　53.0×45.5 cm

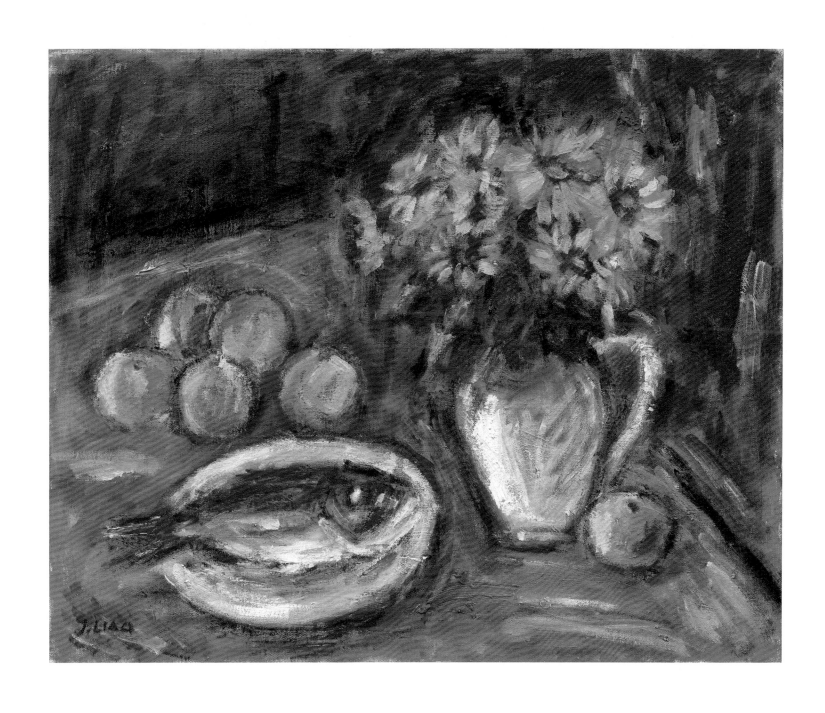

桌上靜物　Still life on the table

2016

油彩 畫布　oil on canvas

15F　65.0×53.0 cm

順益美術館典藏　collected by Shung Ye Museum

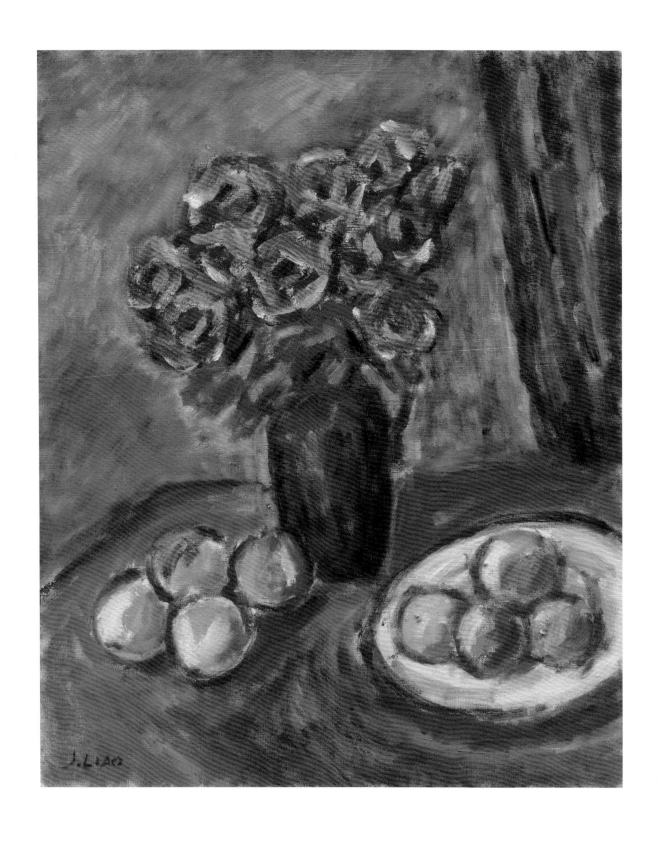

玫瑰花　Rose

2019

油彩 畫布　oil on canvas

15F　65.0×53.0 cm

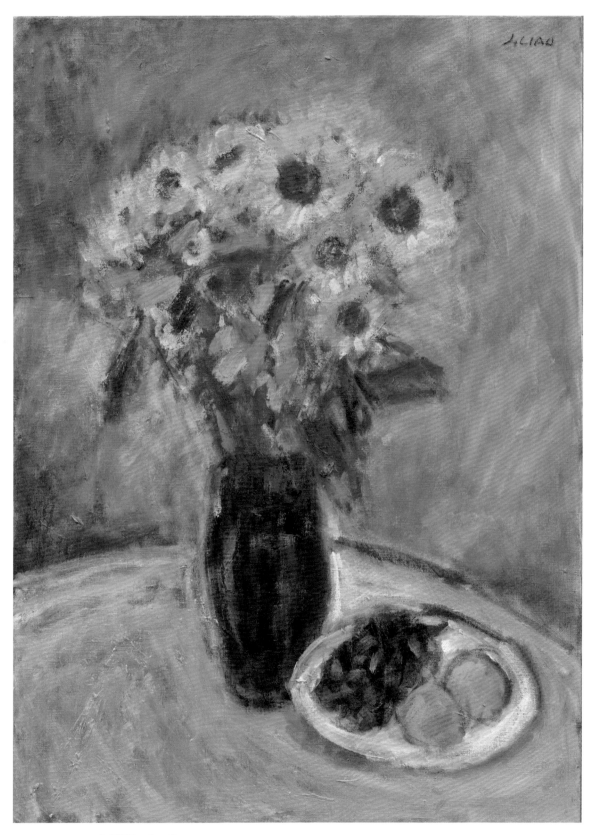

向日葵　Sunflower
2019
油彩 畫布　oil on canvas
20P　72.5×53.0 cm

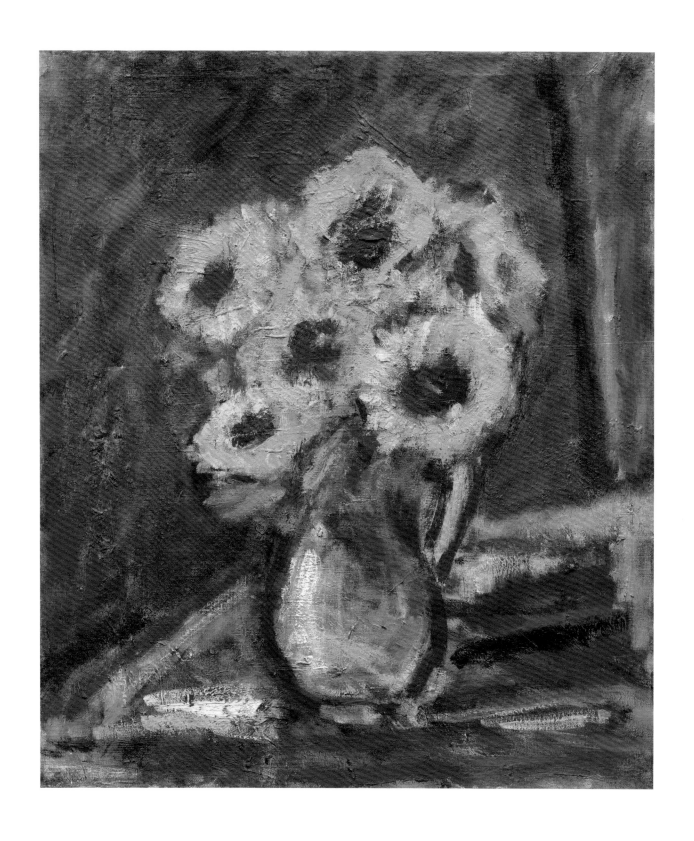

向日葵　Sunflower
2020
油彩 畫布　oil on canvas
10F　53.0×45.5 cm

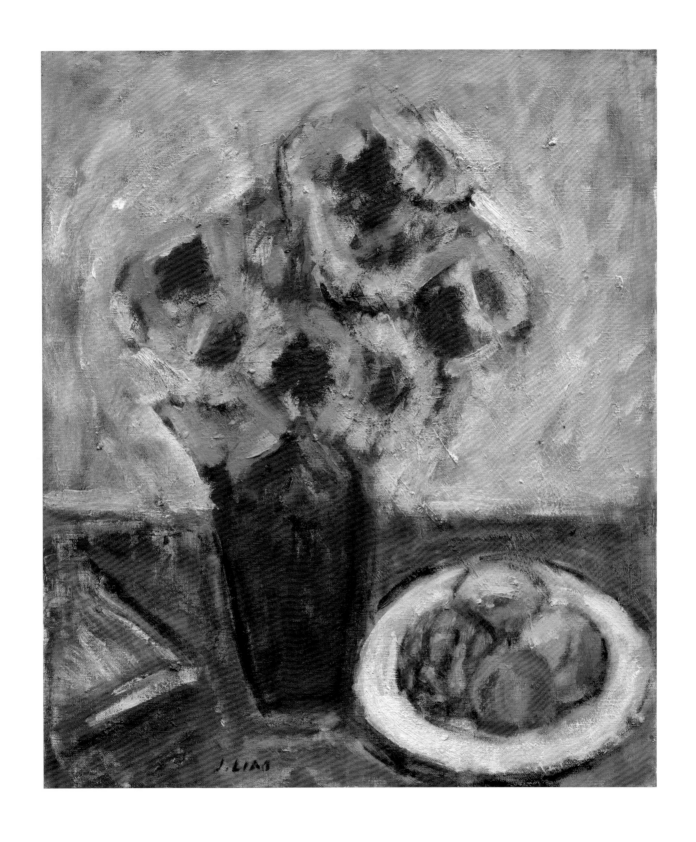

向日葵　Sunflower

2020

油彩 畫布　oil on canvas

10F　53.0×45.5 cm

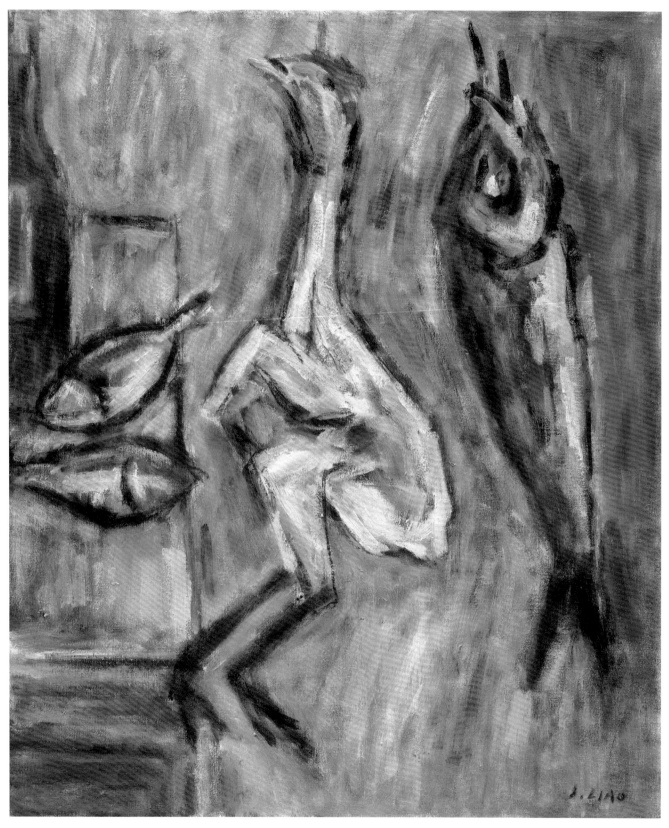

雞與魚的靜物　Still life of fowl and fish

2021

油彩 畫布　oil on canvas

20F　72.5×60.5 cm

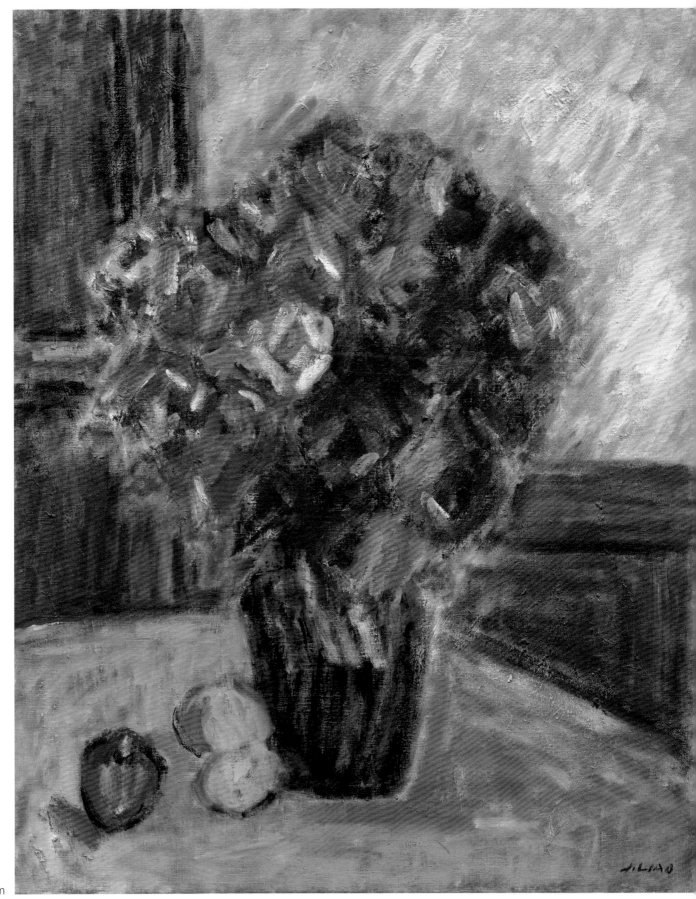

玫瑰花
Rose

2021
油彩 畫布
oil on canvas
30F 91.0×72.5 cm

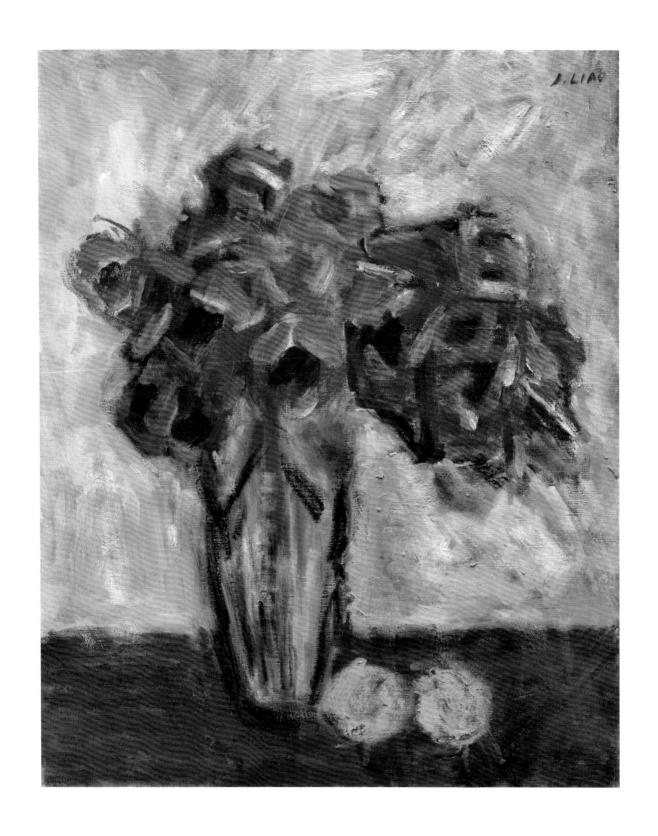

玫瑰花　Rose

2021

油彩 畫布　oil on canvas

15F　65.0×53.0 cm

人體速寫　Figure drawing
1992
紙本　Paper back
39.5×27.0 cm

人體速寫　Figure drawing
1992
紙本　Paper back
39.5×27.0 cm

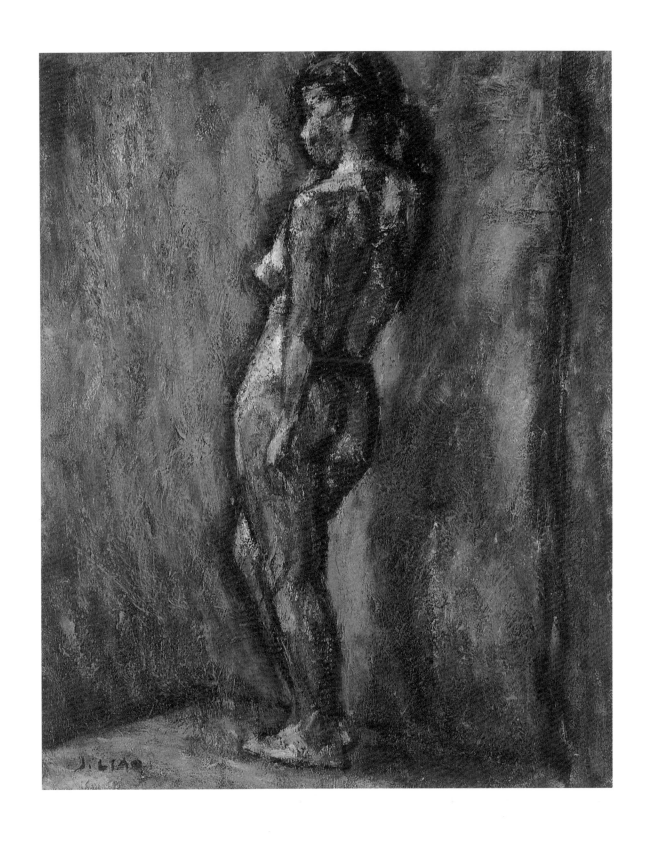

裸婦　Nude

1974

油彩 畫布　oil on canvas

10P　53.0×41.0 cm

印象畫廊收藏　collected by Imprssions art center

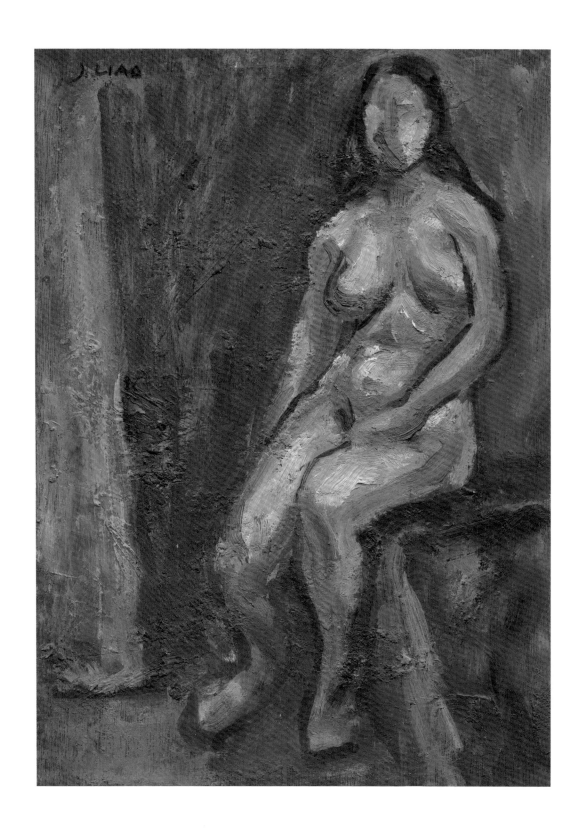

裸婦　Nude
1986
油彩 木板　oil on wooden board
4F　33.0×24.0 cm

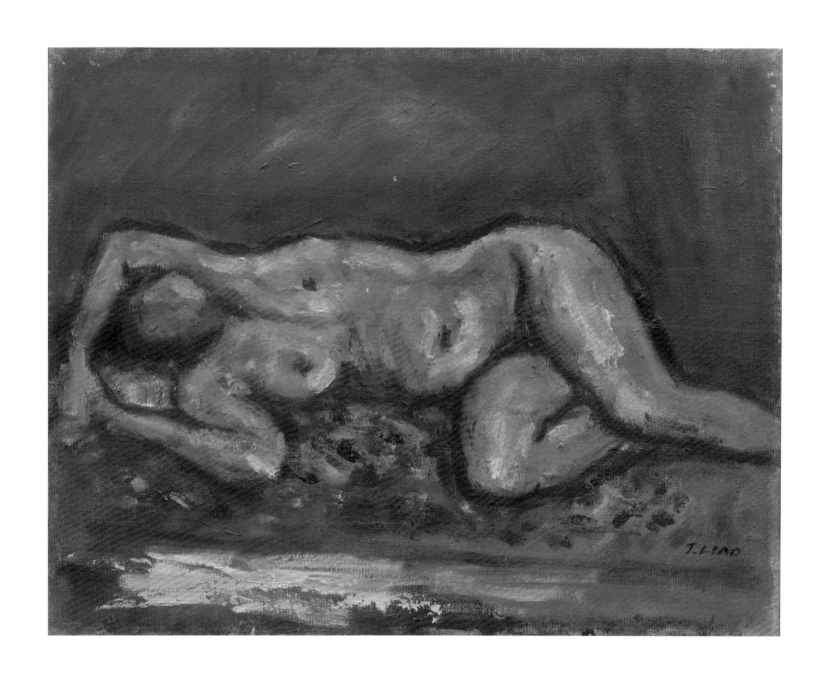

裸婦　Nude

1986

油彩 畫布　oil on canvas

6F　41.0×31.5 cm

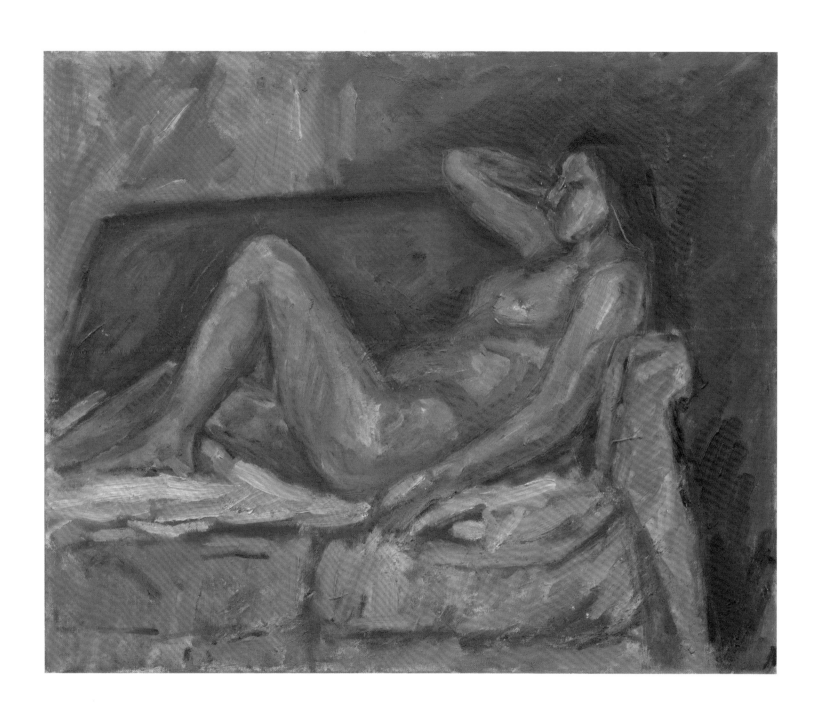

裸婦　Nude
1987
油彩 畫布　oil on canvas
12F　60.5×50.0 cm

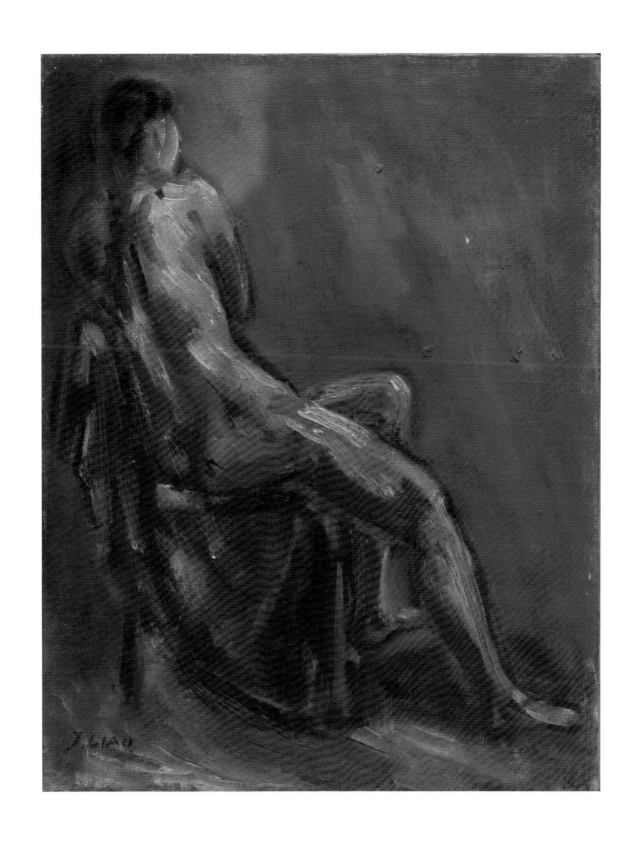

裸婦　Nude

1987

油彩 畫布　oil on canvas

6F　41.0×31.5 cm

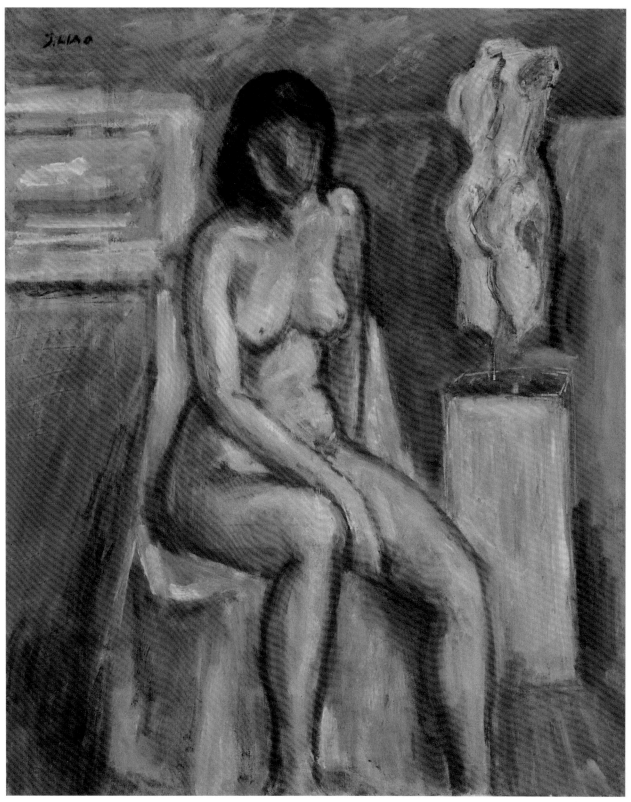

裸婦　Nude
1990
油彩 畫布　oil on canvas
15F　65.0×53.0 cm
私人收藏　Private collection

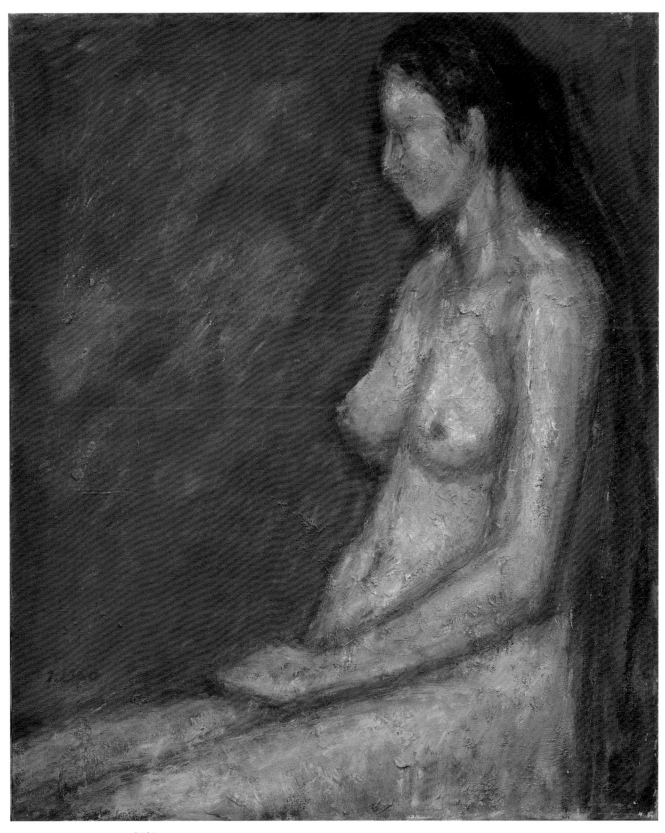

裸婦　Nude
1990
油彩 畫布　oil on canvas
20F　72.5×60.5 cm

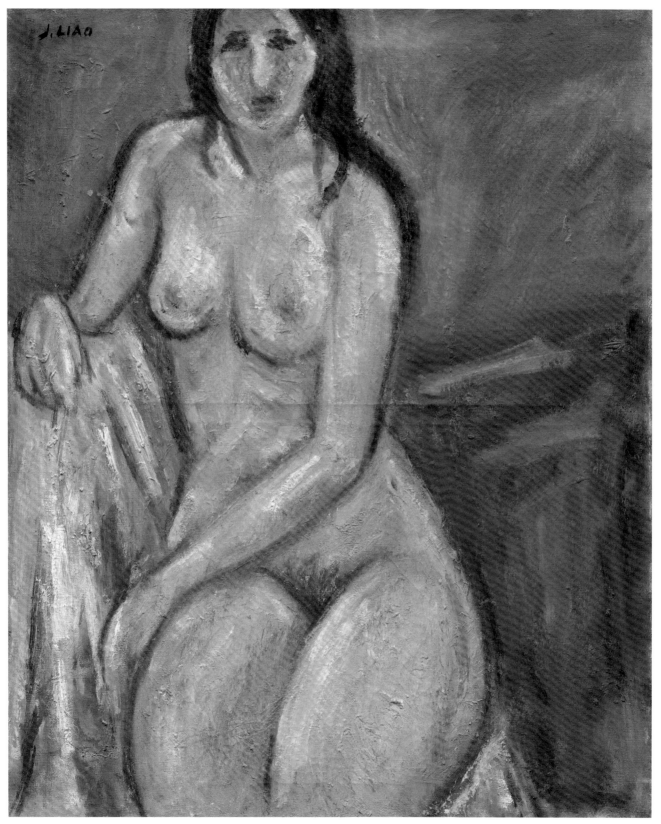

裸婦　Nude

1991

油彩 畫布　oil on canvas

20F　72.5×60.5 cm

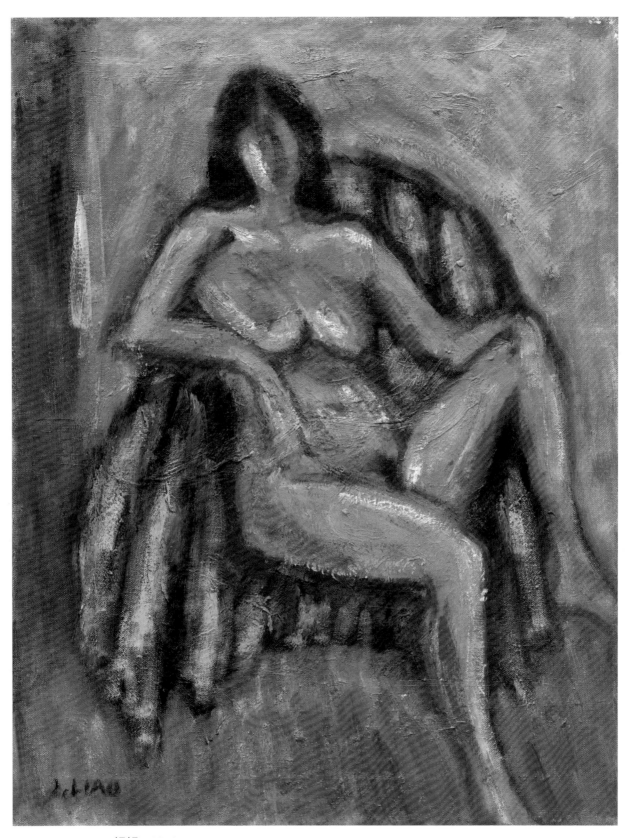

裸婦　Nude
1991
油彩 畫布　oil on canvas
10P　53.0×41.0 cm

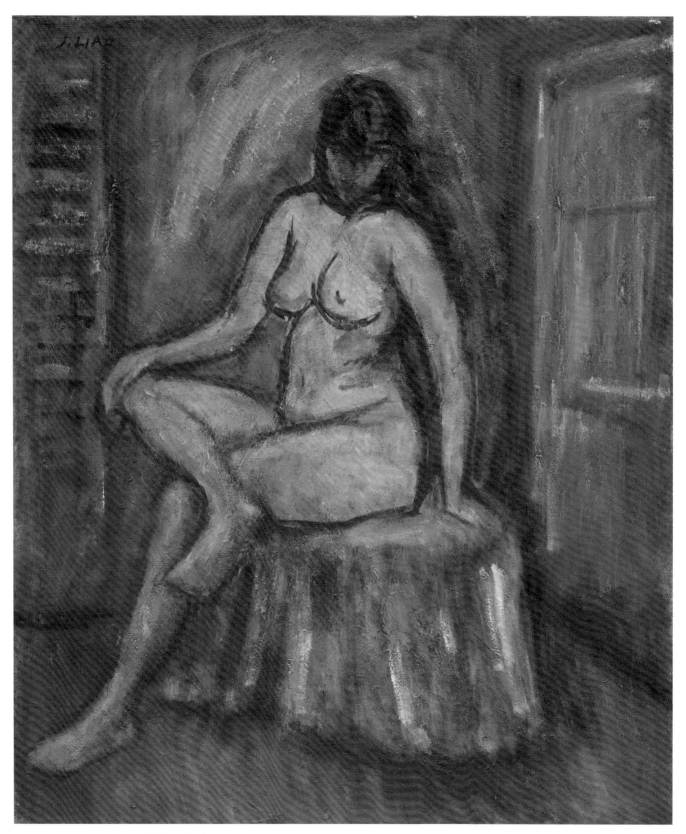

裸婦　Nude
1991
油彩 畫布　oil on canvas
20F　72.5×60.5 cm

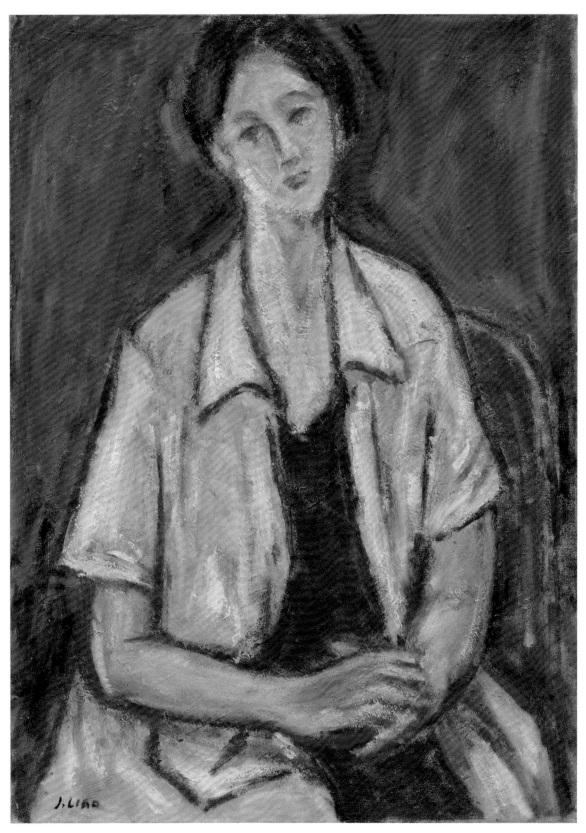

婦人　Woman
1991
油彩 畫布　oil on canvas
20P　72.5×53.0 cm

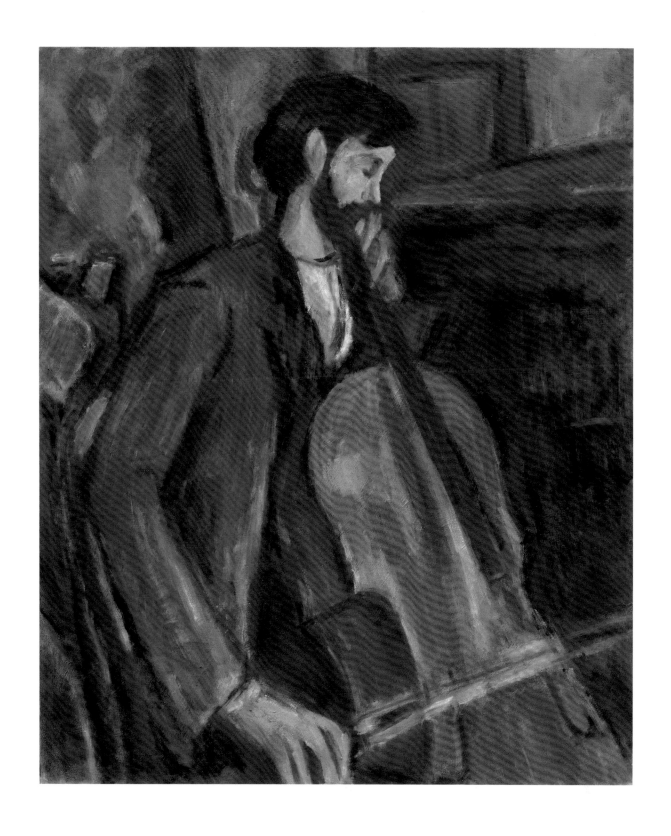

大提琴手　The Cellist

臨摹 莫迪利亞尼　copy practice of Amedeo Modigliani

1983

油彩 畫布　oil on canvas

20F　72.5×60.5 ㎝

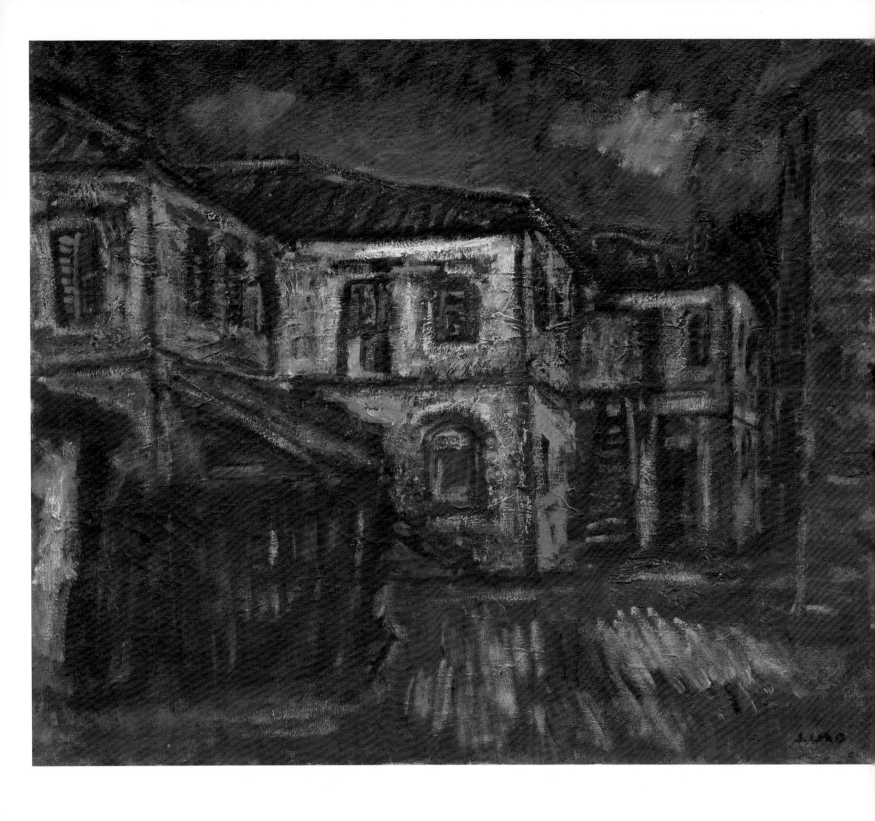

六館仔石頭厝　Old stone houses
1972
油彩 畫布　oil on canvas
20F　72.5×60.5 cm

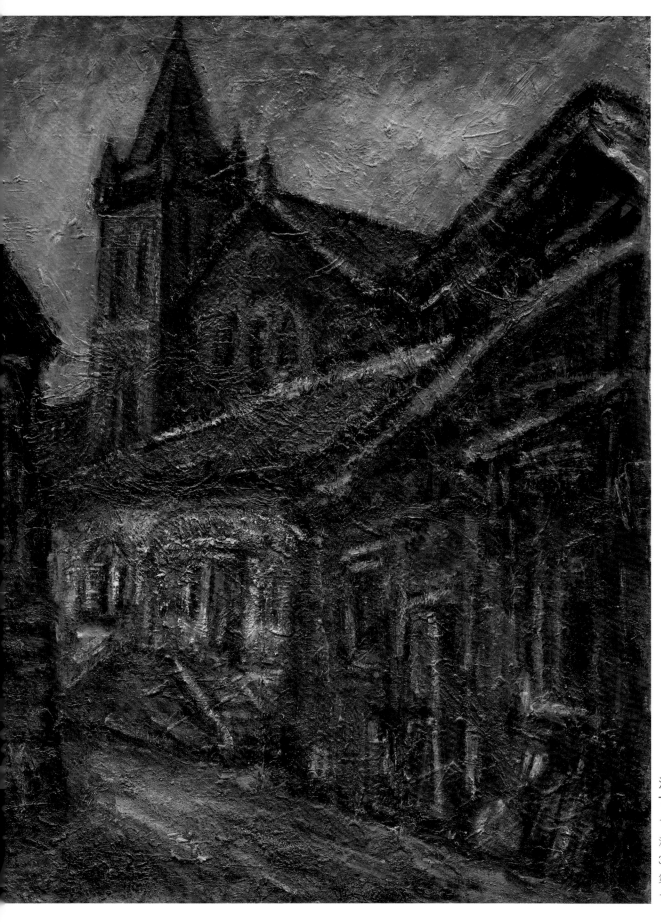

淡水禮拜堂
Tamsui Christian church
1978
油彩 畫布　oil on canvas
30F　91.0×72.5 cm
第7屆全國油畫展參展
1983日本第19屆亞細亞現代美展參展

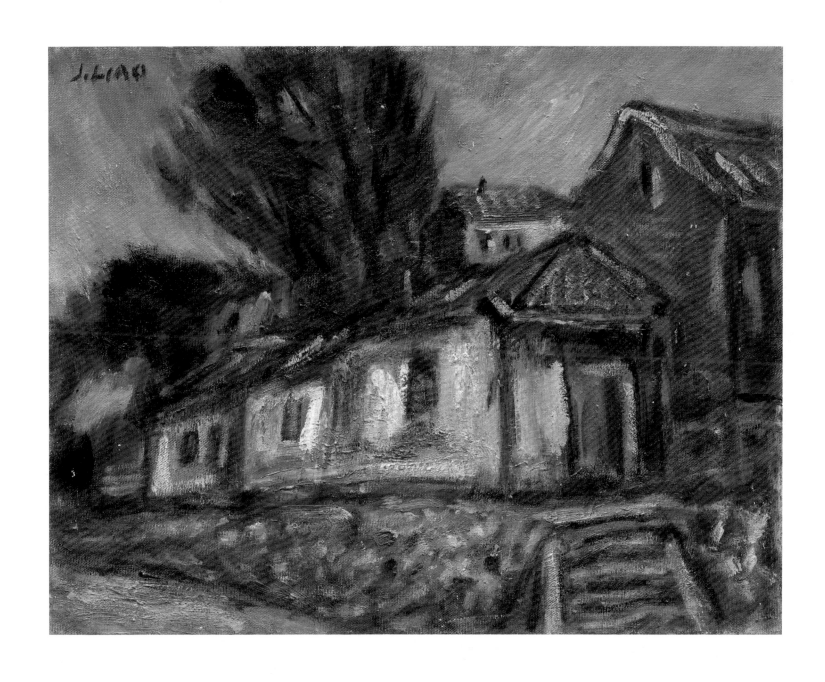

淡水舊屋　Tamsui old houses
1979
油彩 畫布　oil on canvas
6F　41.0×31.5 cm

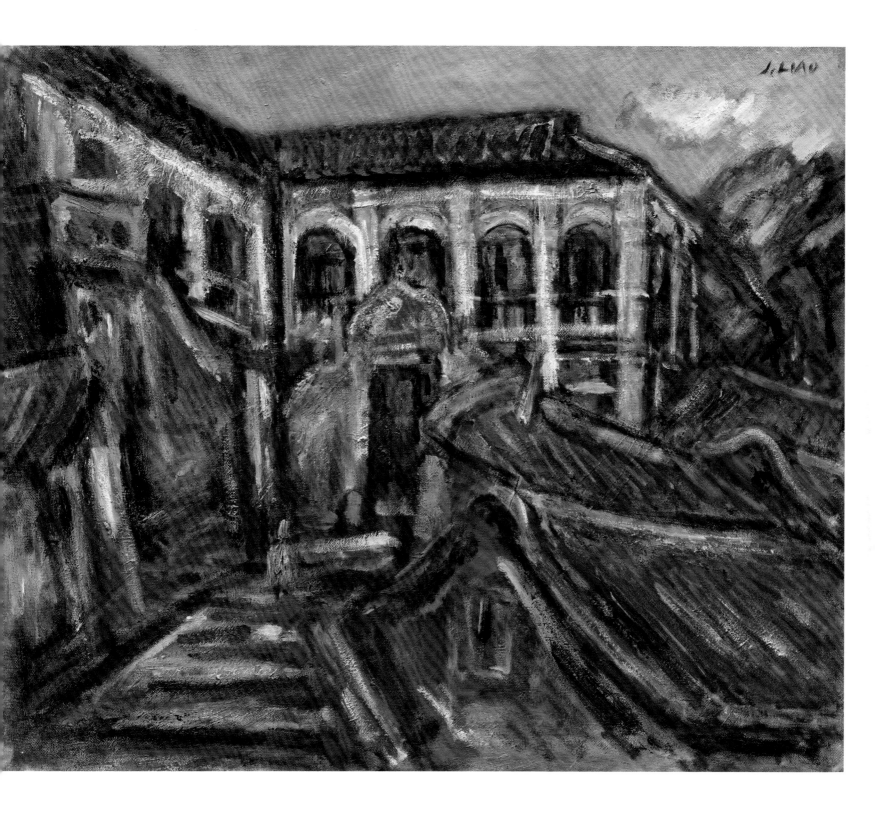

淡水白樓　Tamsui white building
1980
油彩 畫布　oil on canvas
20F　72.5×60.5 cm

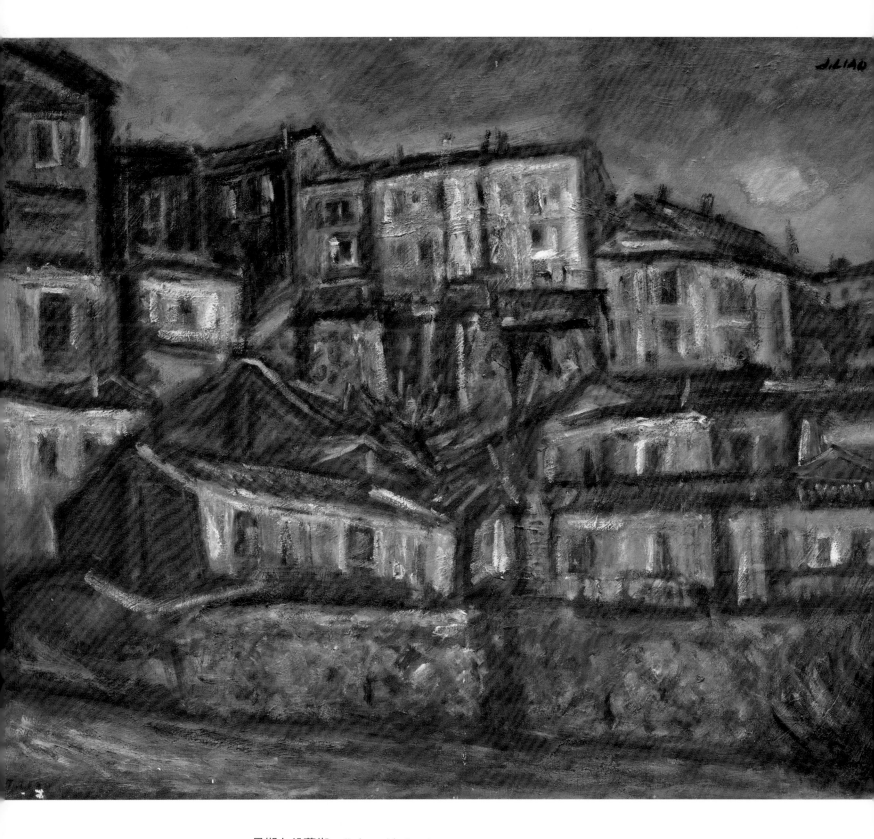

早期九份舊街　Jiufen old street

1985

油彩 畫布　oil on canvas

30F　91.0×72.5 cm

1985第9屆全國油畫展參展

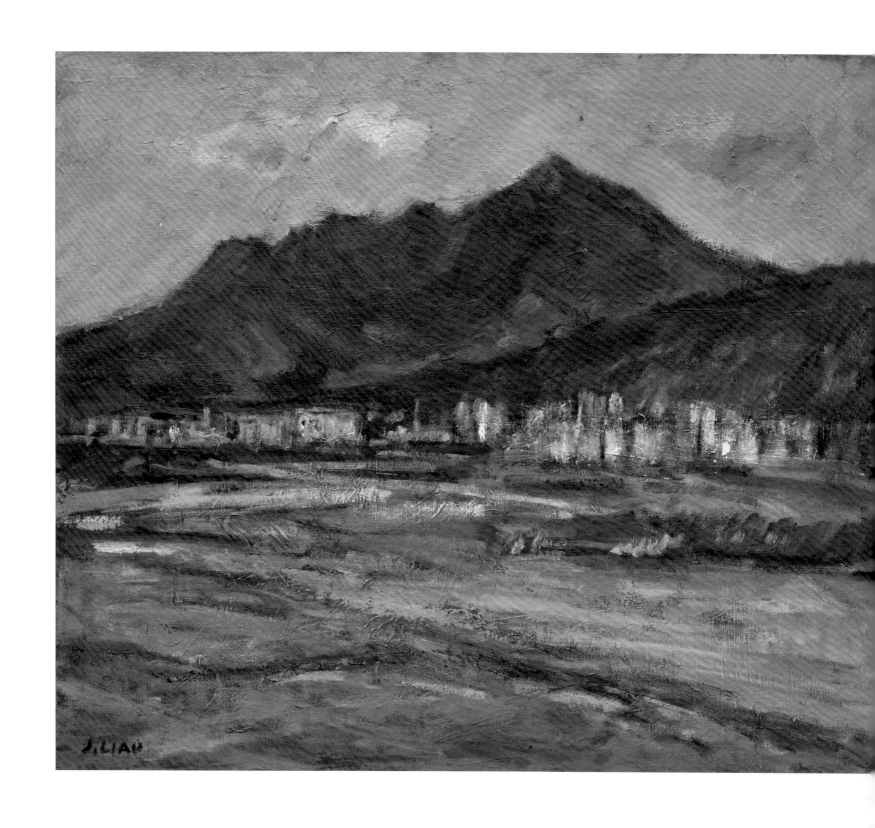

關渡平原　Guandu plains
1980
油彩 畫布　oil on canvas
20F　72.5×60.5 cm

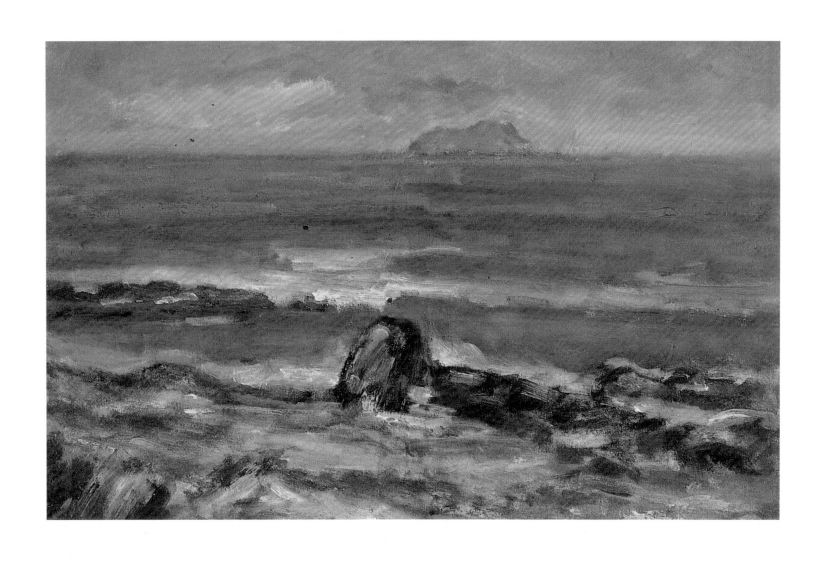

海邊　The seashore
1989
油彩 畫布　oil on canvas
20P　72.5×53.0 cm
私人收藏　Private collection

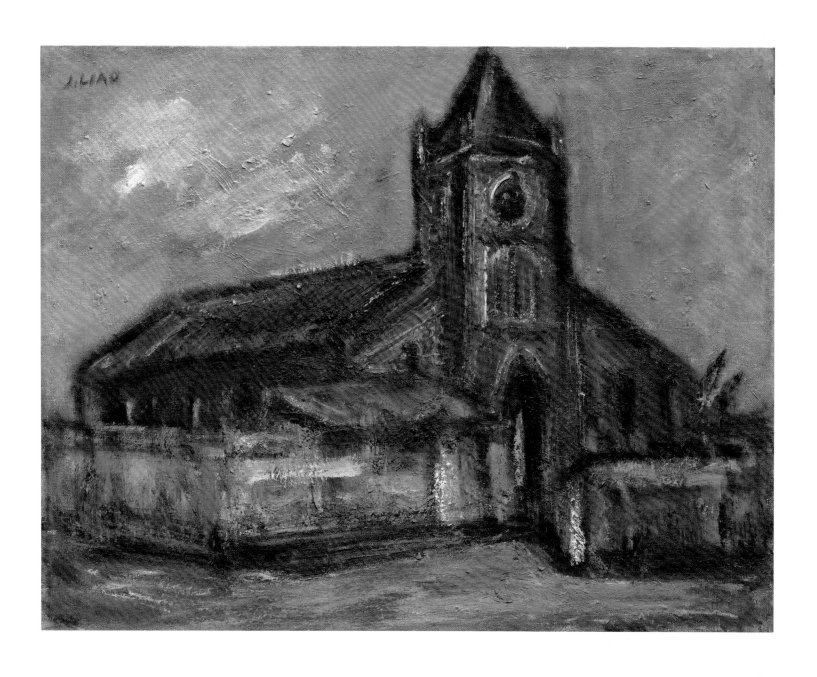

大橋頭禮拜堂 Daqiaotou Christian church

1988

油彩 畫布 oil on canvas

10P 53.0×41.0 cm

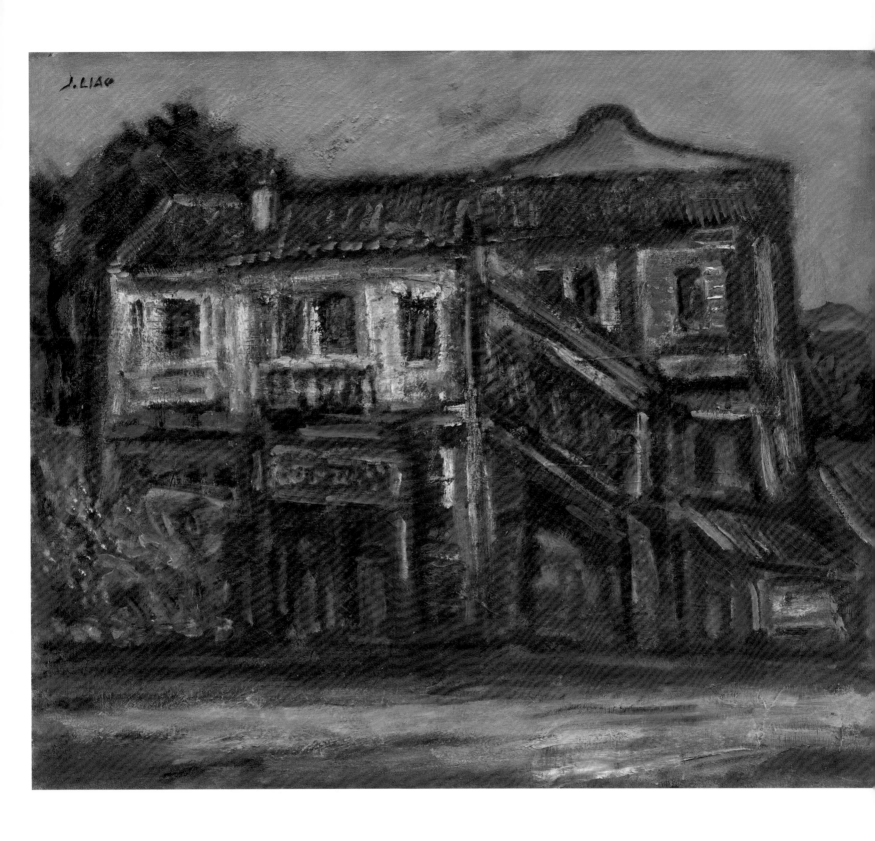

淡水禮拜堂旁舊厝　Old house near in Tamsui Christian church

1991

油彩 畫布　oil on canvas

20F　72.5×60.5 cm

1991第54屆台陽美展參展

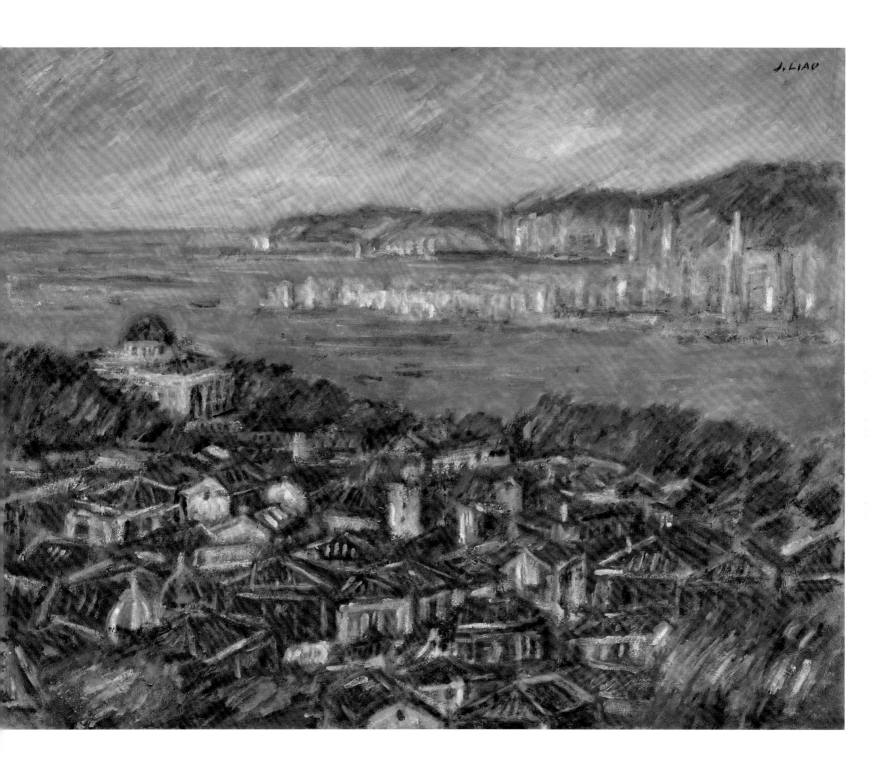

鼓浪嶼所見　Kolonsu (Gulangyu) seen

1991

油彩 畫布　oil on canvas

50F　116.5×91.0 cm

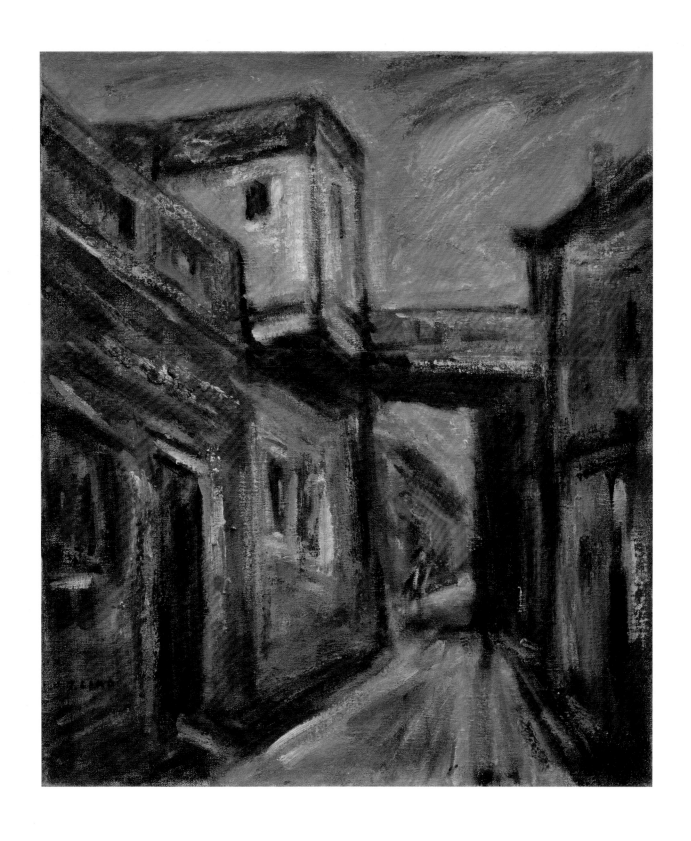

鹿港小巷　Lukang alley

1992

油彩 畫布　oil on canvas

10F　53.0×45.5 cm

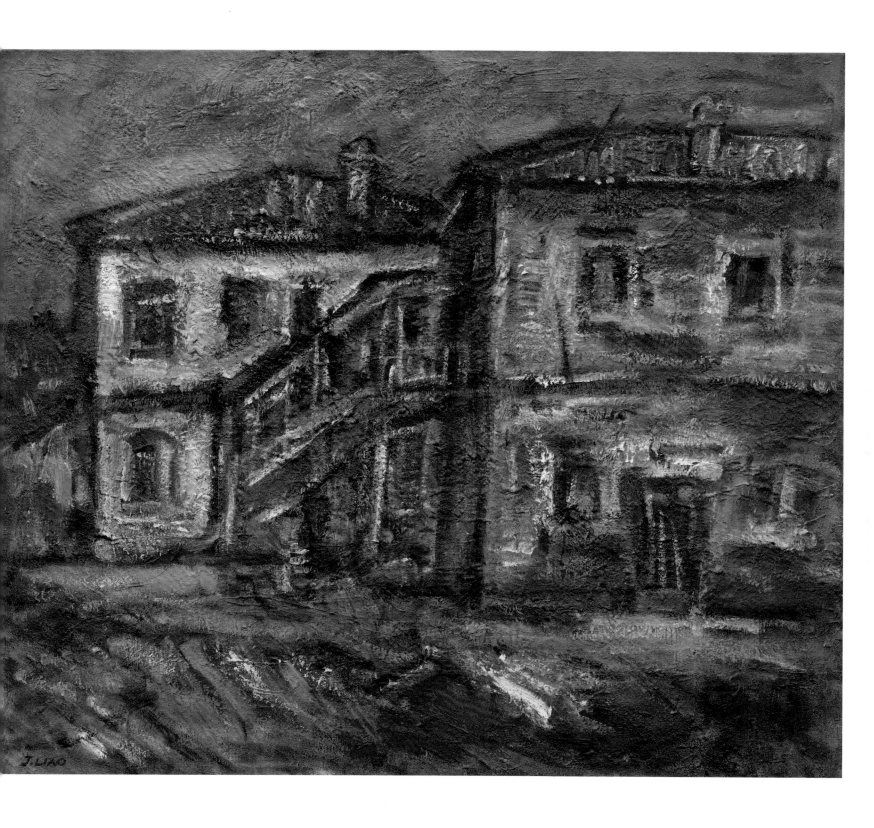

六館仔石頭厝　Old stone houses
1991
油彩 畫布　oil on canvas
20F　72.5×60.5 cm

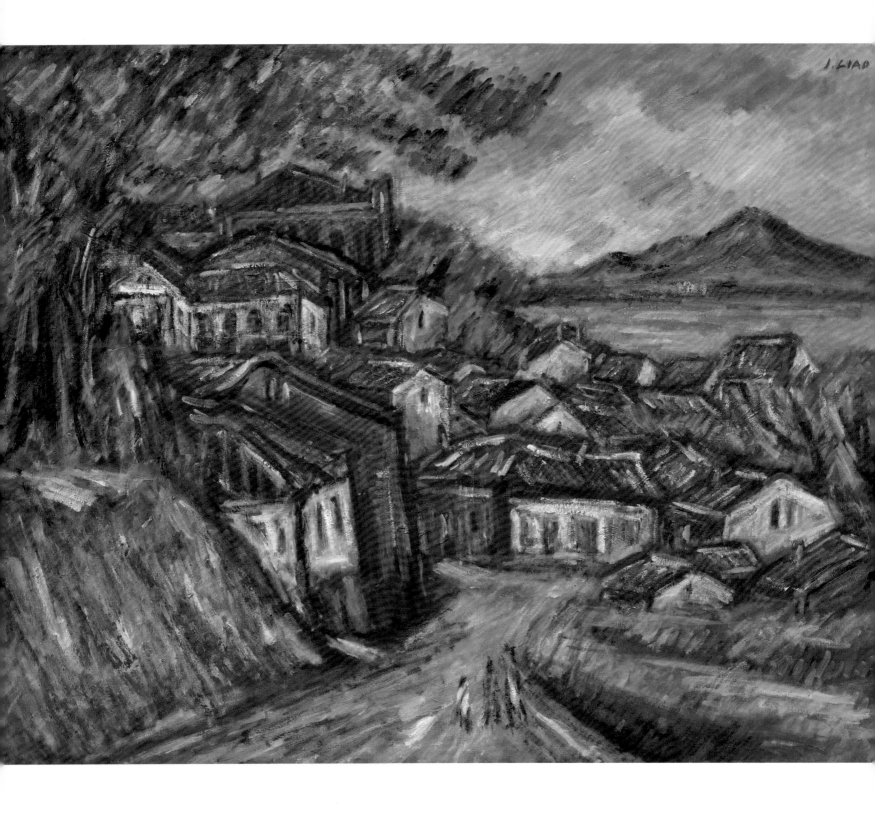

淡水風景　Tamsui landscape

1991

油彩 畫布　oil on canvas

50F　116.5×91.0 cm

私人收藏　Private collection

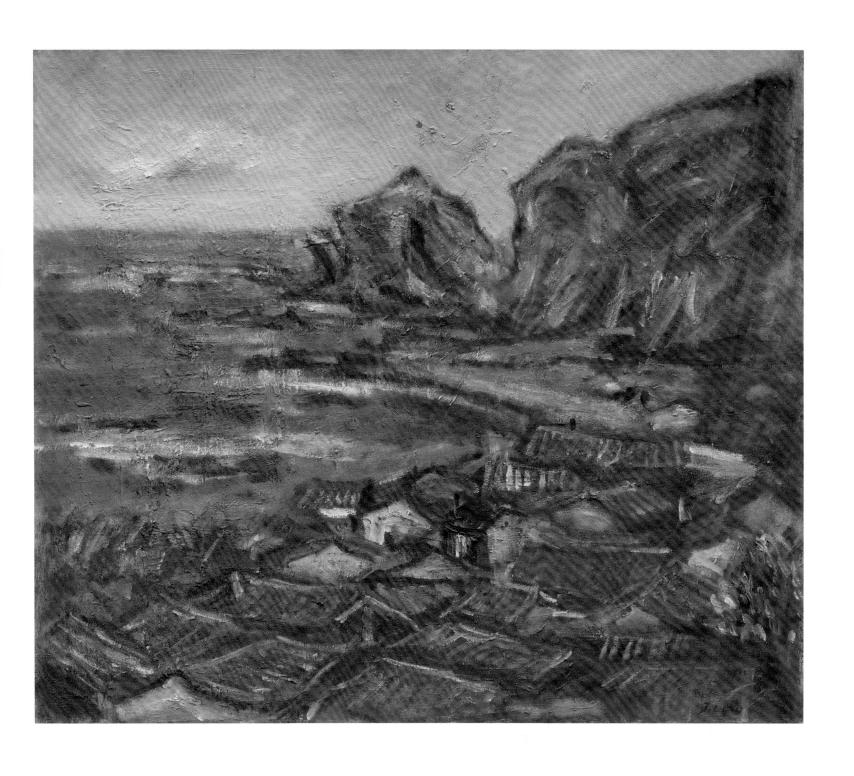

野柳風景　Yehliu Landscape

1992

油彩 畫布　oil on canvas

20F　72.5×60.5 cm

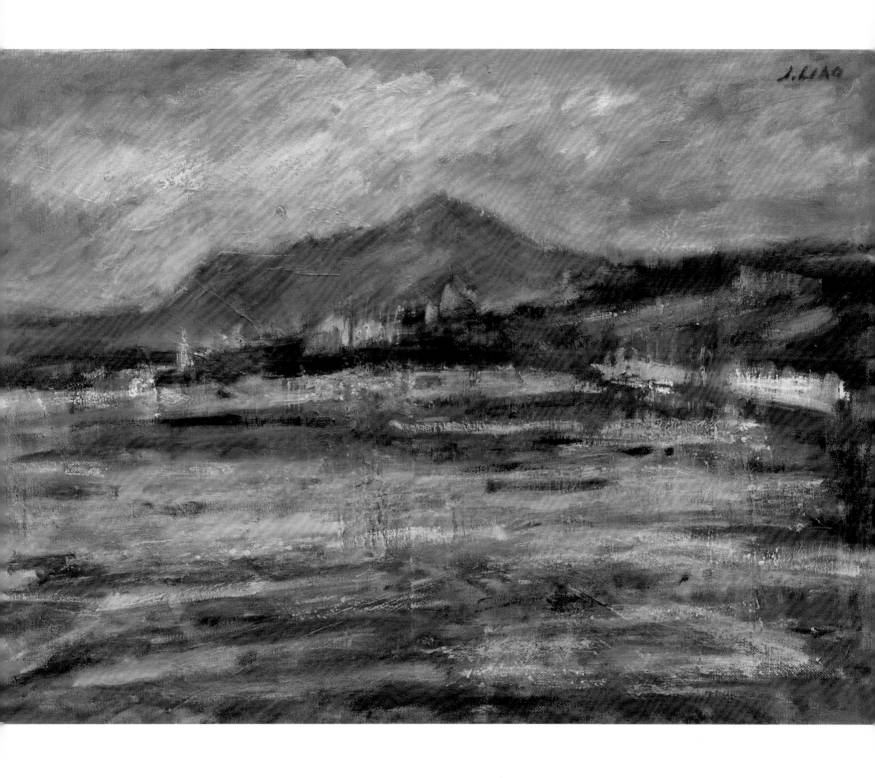

關渡平原　Guandu plains

1992

油彩 畫布　oil on canvas

20P　72.5×53.0 cm

私人收藏　Private collection

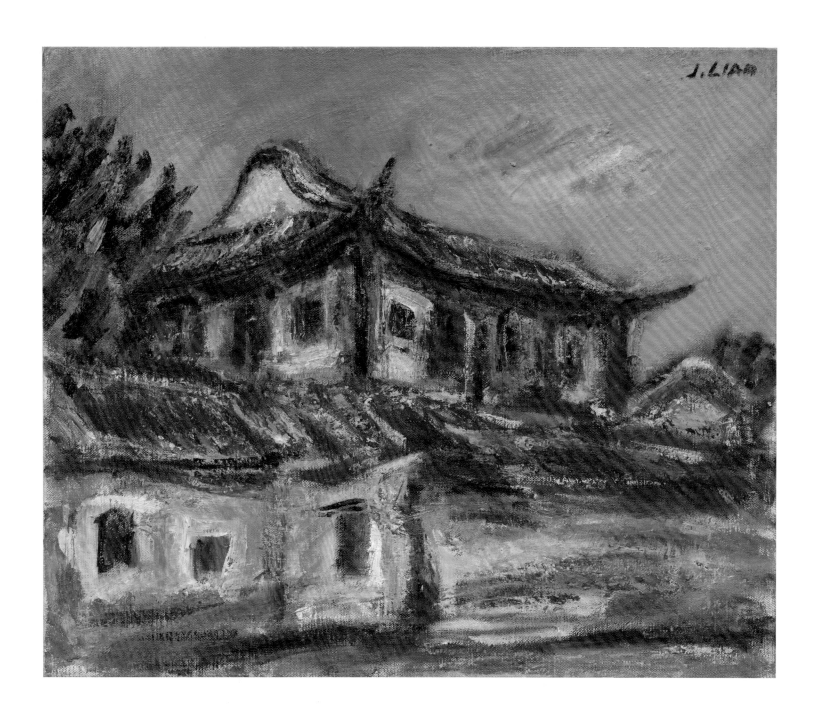

林家花園舊厝　Old houses in Lin family's garden

1992

油彩 畫布　oil on canvas

8F　45.5×38.0 cm

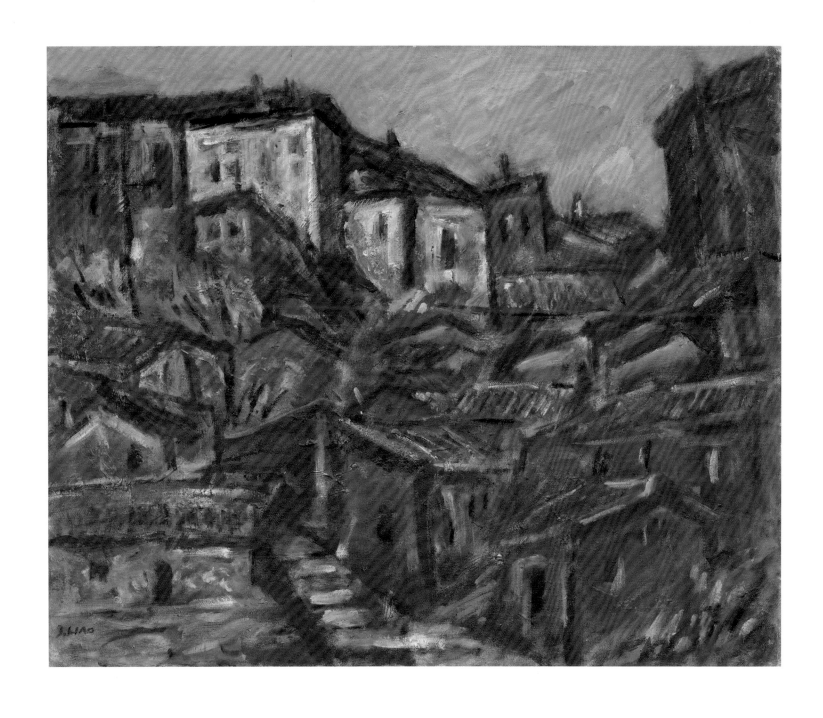

早期九份舊街　Jiufen old street

1992

油彩 畫布　oil on canvas

15F　65.0×53.0 cm

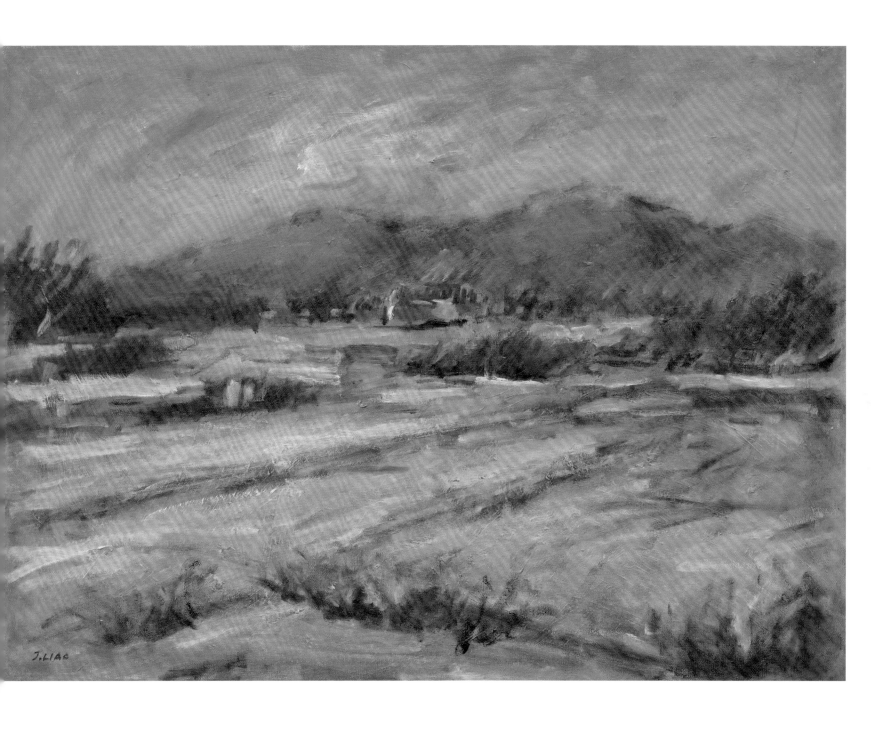

鄉野風景　Country side landscape
1992
油彩 畫布　oil on canvas
20P　72.5×53.0 cm
私人收藏　Private collection

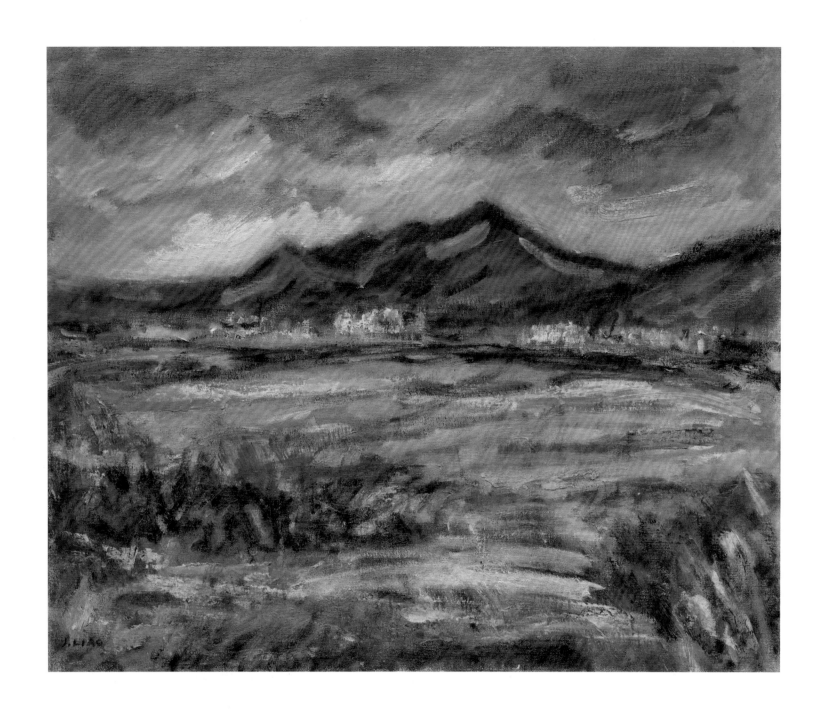

關渡平原　Guandu plains

1992

油彩 畫布　oil on canvas

12F　60.5×50.0 cm

私人收藏　Private collection

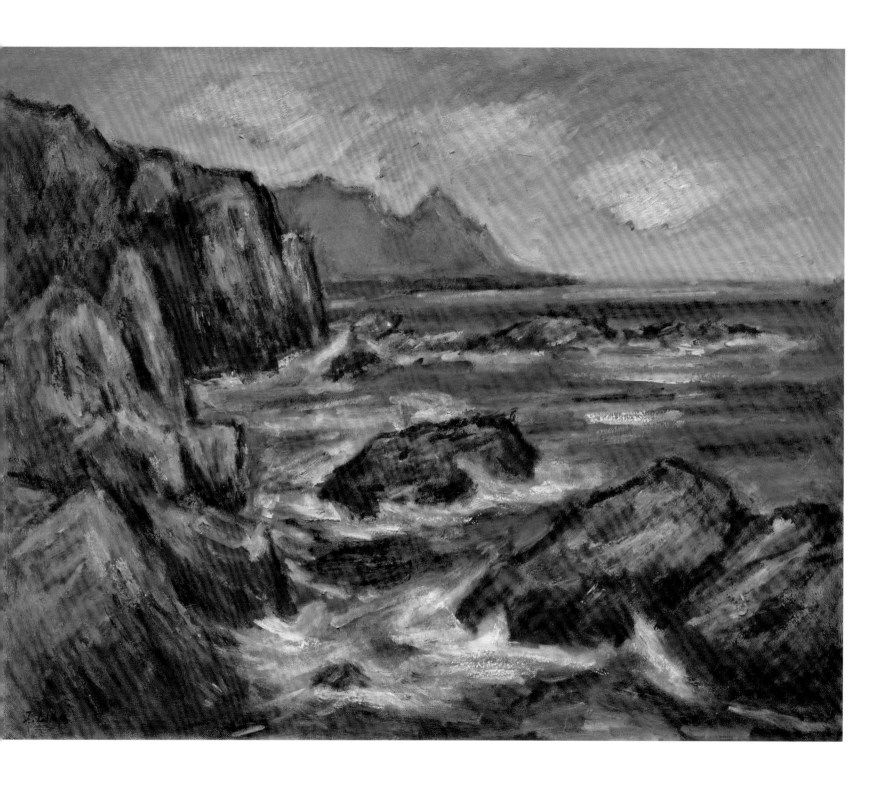

東北角海岸　Northeast coast
1992
油彩 畫布　oil on canvas
30F　91.0×72.5 cm
私人收藏　Private collection

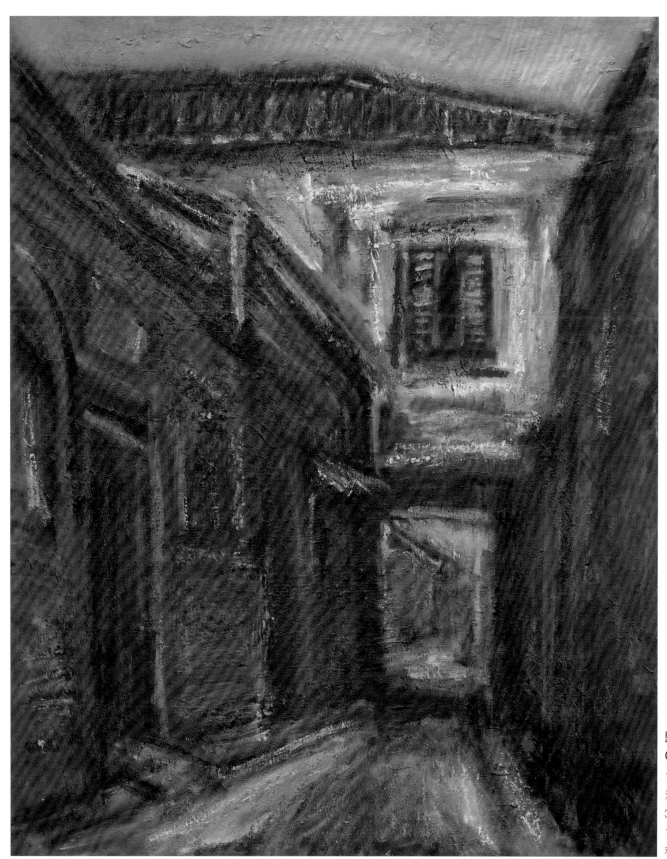

歸綏街巷口
GuiSui streets old houses
1993
油彩 畫布　oil on canvas
30F　91.0×72.5 cm
1993第56屆台陽美展參展
私人收藏　Private collection

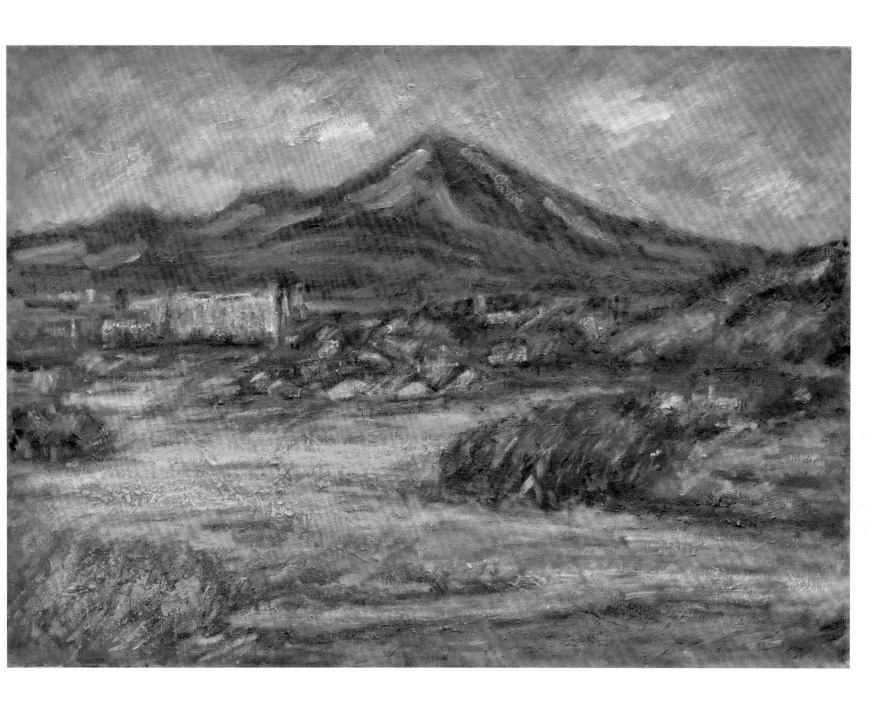

觀音山所見　Guanyin mountain seen
1994
油彩 畫布　oil on canvas
30P　91.0×65.0 cm

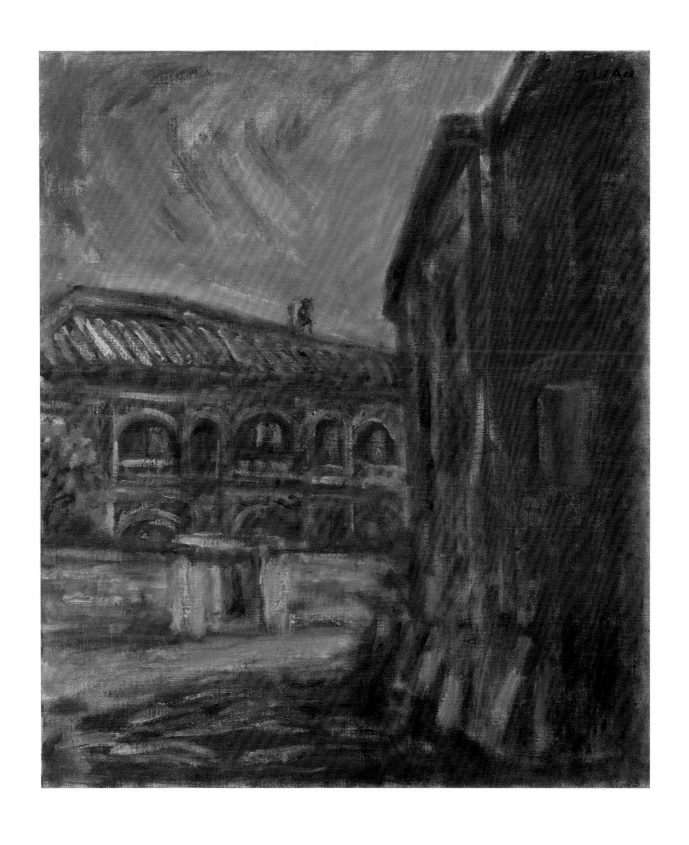

歸綏街李宅　Lee's house on GuiSui street
1995
油彩 畫布　oil on canvas
10F　53.0×45.5 cm

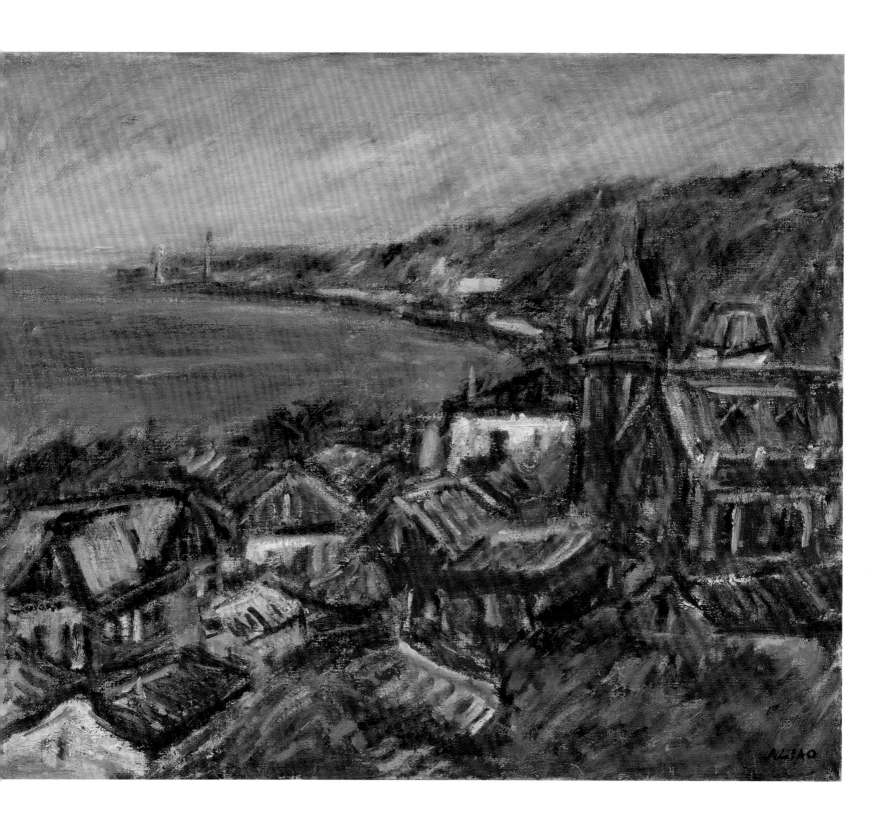

淡水禮拜堂　Tamsui Christian church
1999
油彩 畫布　oil on canvas
20F　72.5×60.5 cm

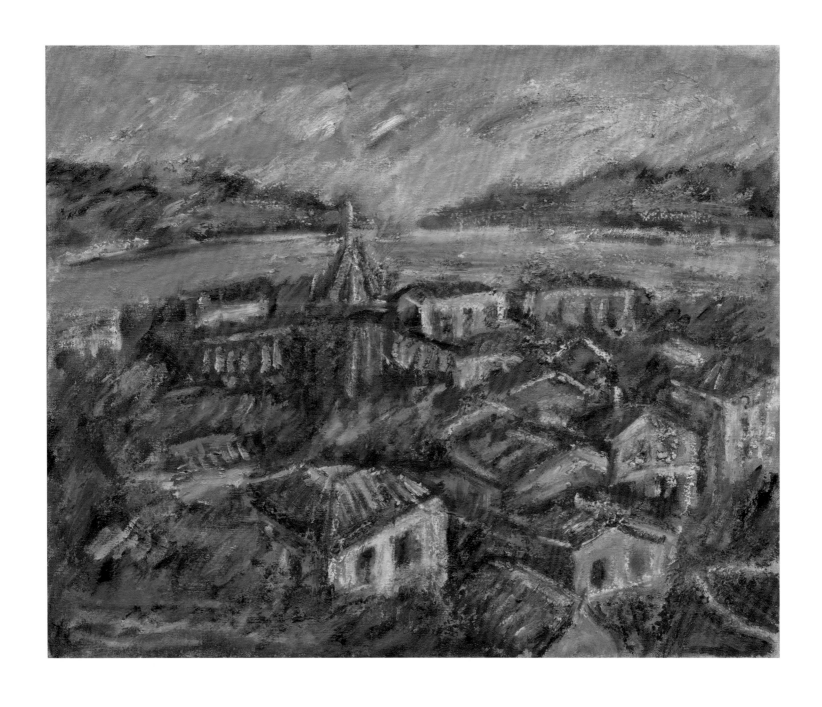

淡水禮拜堂　Tamsui Christian church

2003

油彩 畫布　oil on canvas

15F　65.0×53.0 cm

私人收藏　Private collection

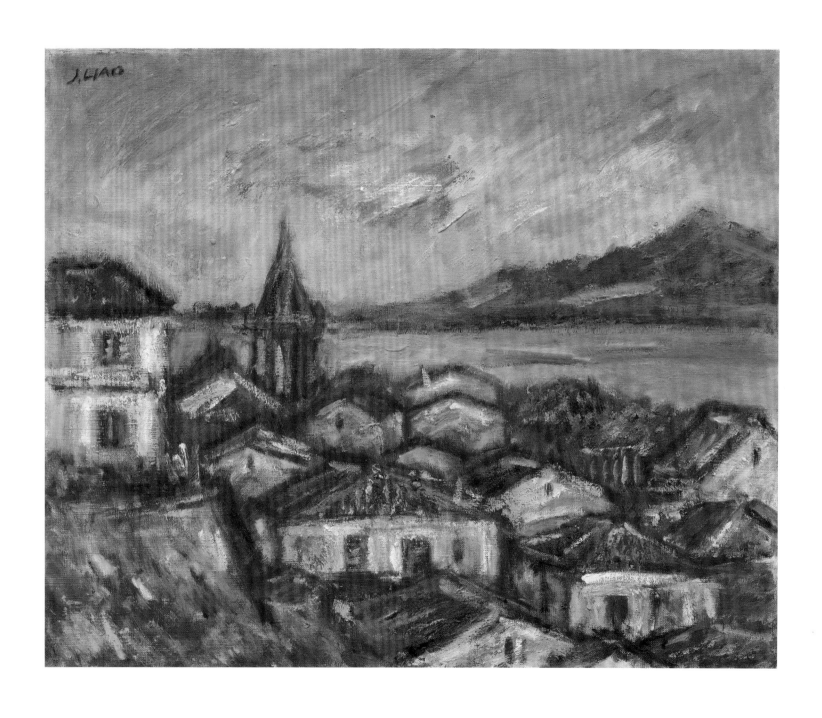

淡水風景　Tamsui landscape
2012
油彩 畫布　oil on canvas
15F　65.0×53.0 cm

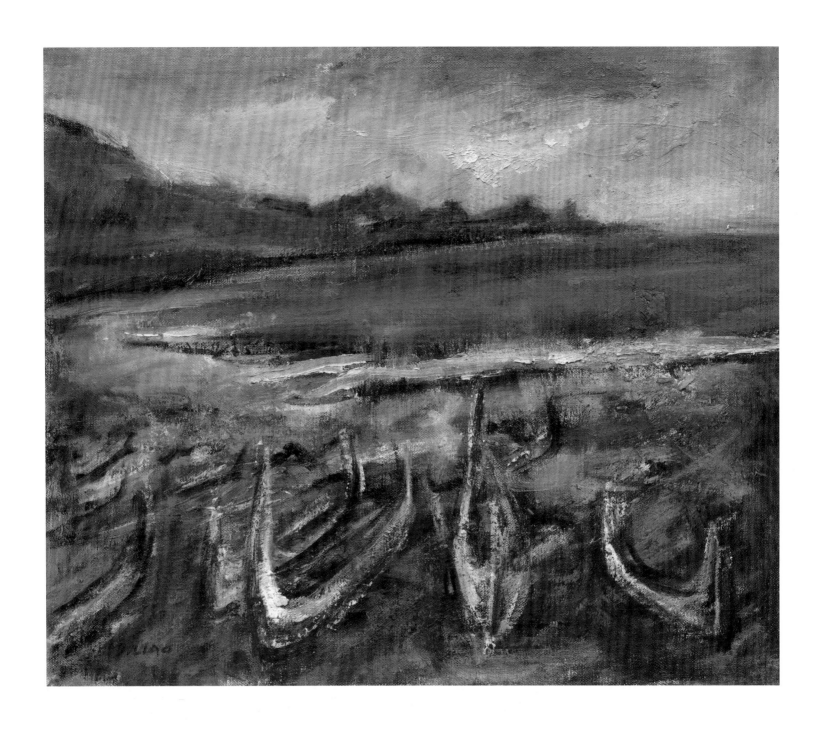

蘭嶼　Orchid island

1999

油彩 畫布　oil on canvas

8F　45.5×38.0 cm

私人收藏　Private collection

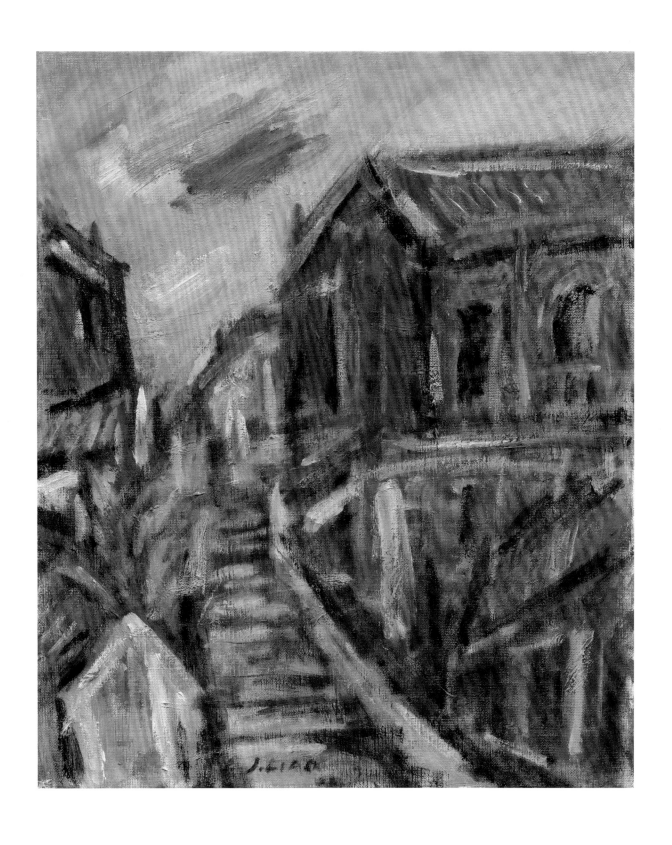

九份舊街　Jiufen old street

2009

油彩 畫布　oil on canvas

8F　45.5×38.0 cm

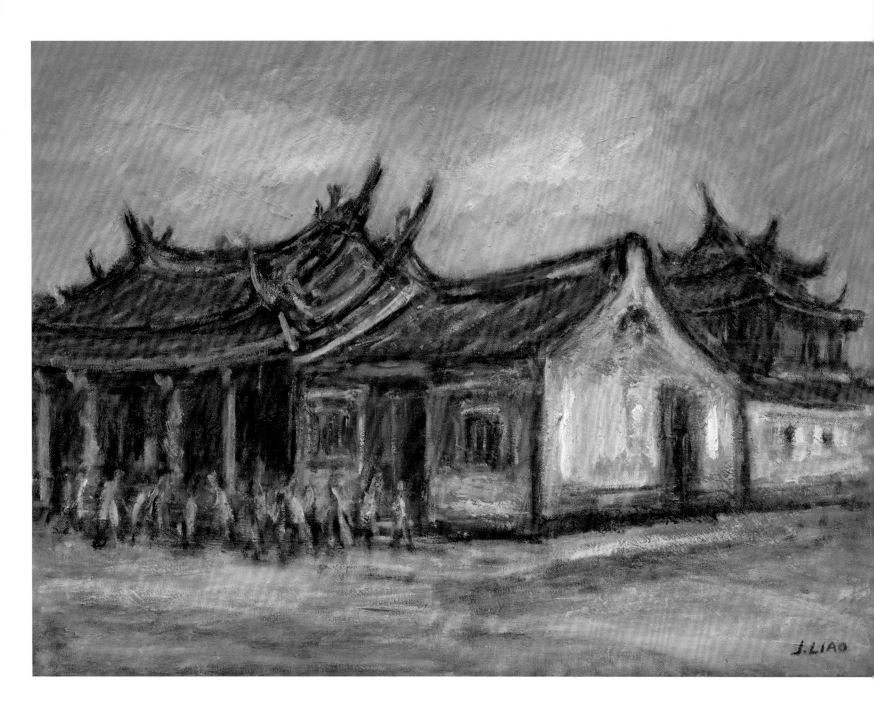

大龍峒保安宮　Dalongdong Bao-an Temple

2011

油彩 畫布　oil on canvas

20P　72.5×53.0 cm

梵蒂岡博物館收藏　collected by Musei Vaticani (Vatican Museum)

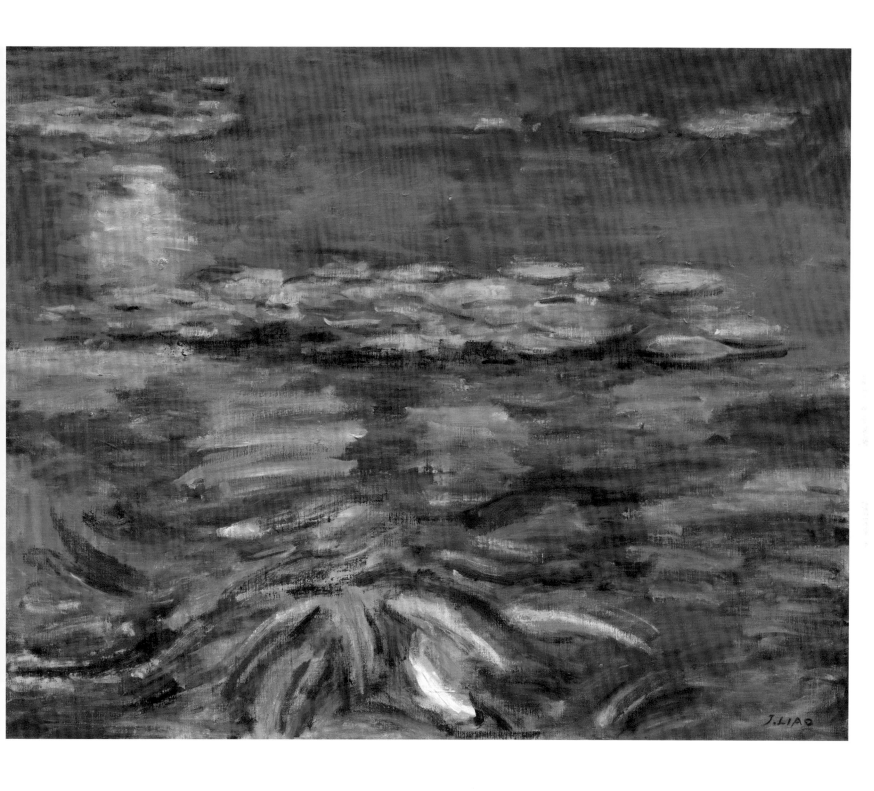

蓮池　The lotus pond

2012

油彩 畫布　oil on canvas

30F　91.0×72.5 cm

私人收藏　Private collection

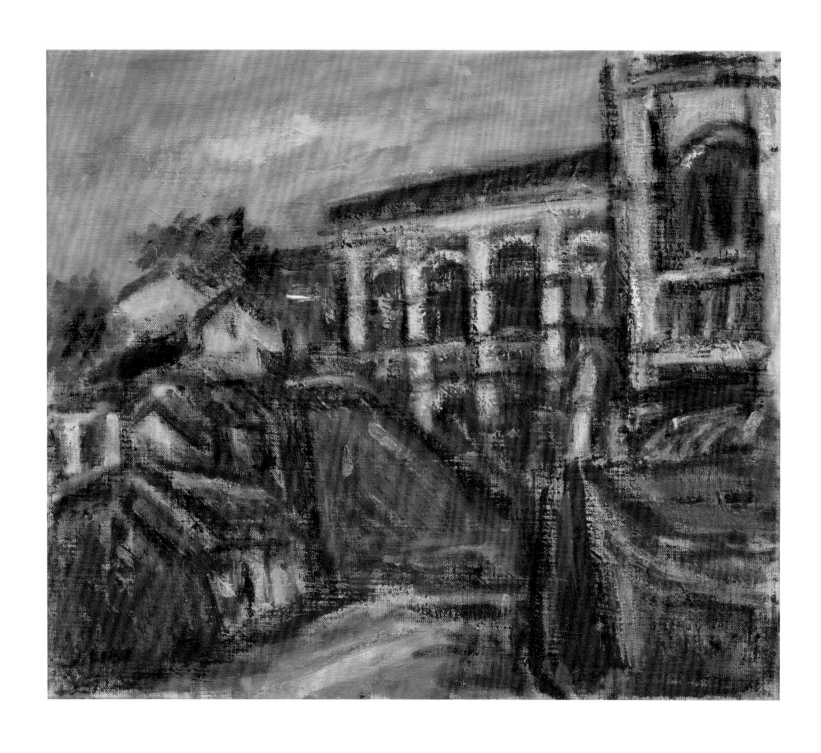

淡水白樓　Tamsui white building
2012
油彩 畫布　oil on canvas
10F　53.0×45.5 cm

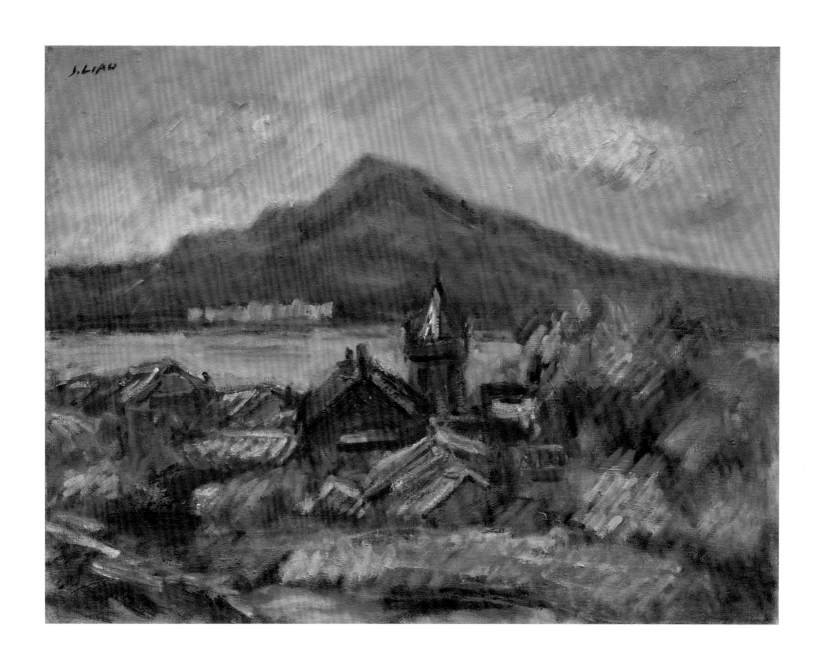

淡水風景　Tamsui landscape
2012
油彩 畫布　oil on canvas
15F　65.0×53.0 cm

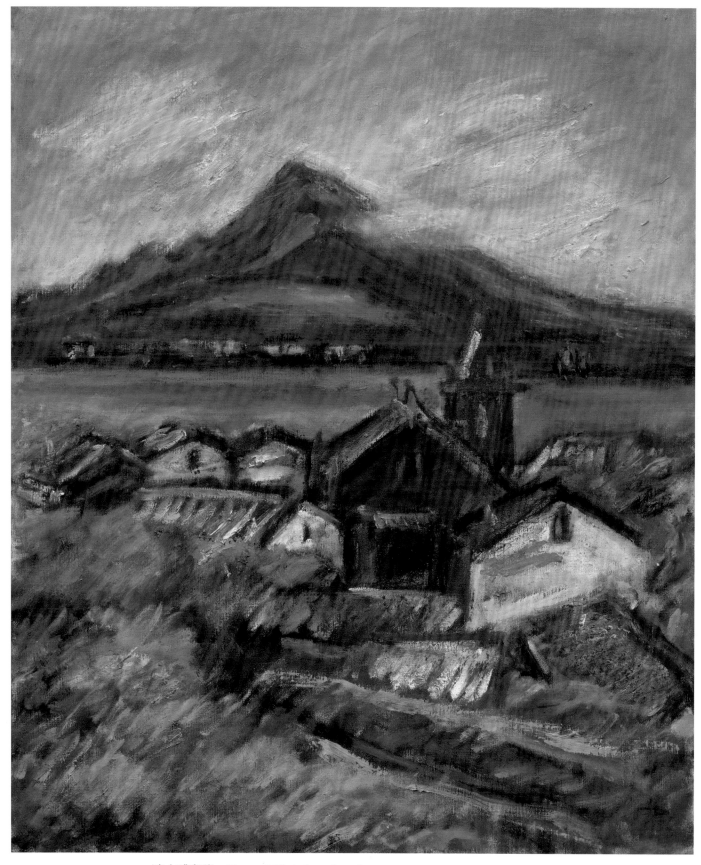

淡水禮拜堂　Tamsui Christian church
2012
油彩 畫布　oil on canvas
20F　72.5×60.5 cm
私人收藏　Private collection

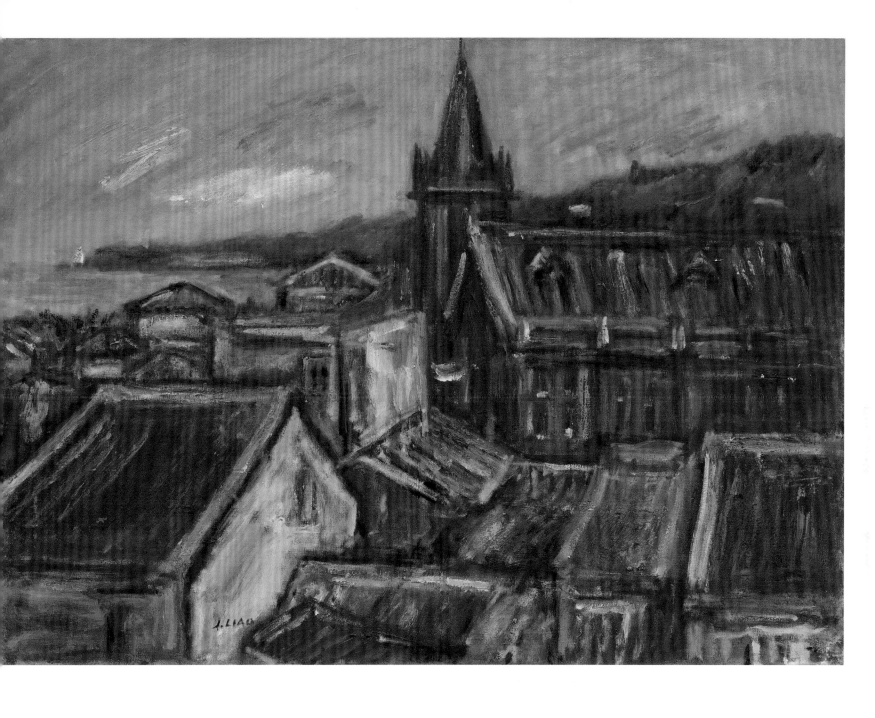

淡水禮拜堂　Tamsui Christian church

2012

油彩 畫布　oil on canvas

30P　91.0×65.0 cm

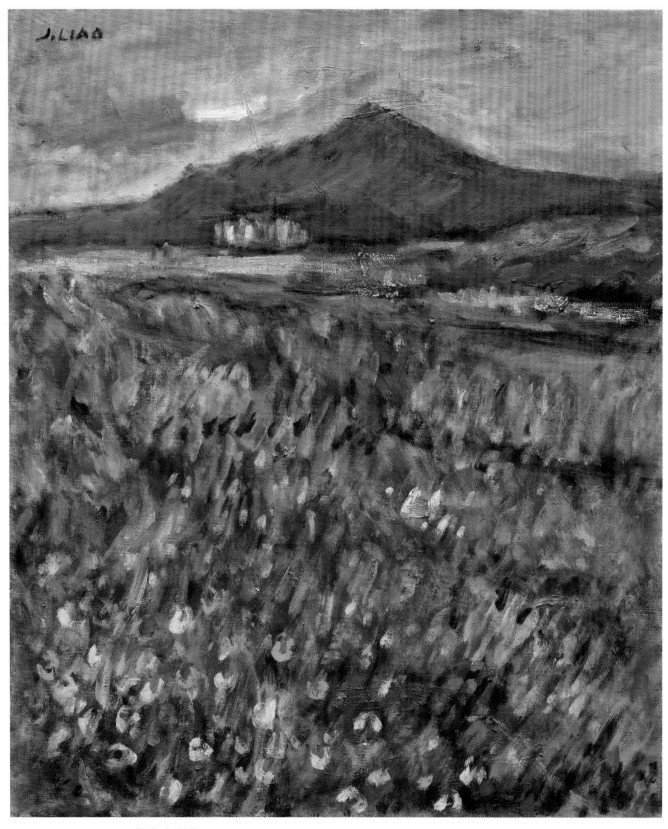

觀音山所見　Guanyin mountain seen
2012
油彩 畫布　oil on canvas
20F　72.5×60.5 cm

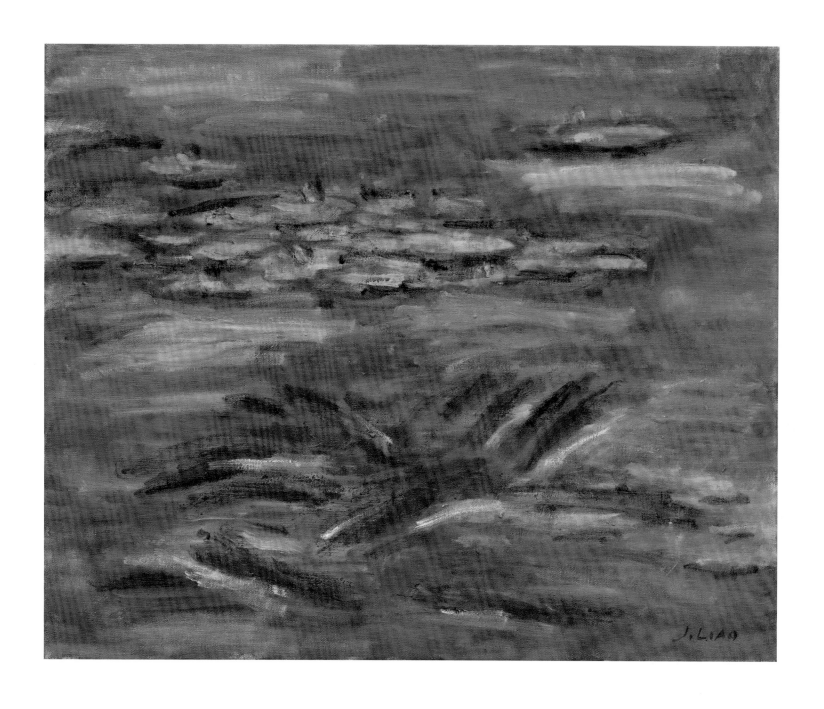

保安宮蓮池　The water lily pond at Bao-an Temple
2012
油彩 畫布　oil on canvas
15F　65.0×53.0 cm
私人收藏　Private collection

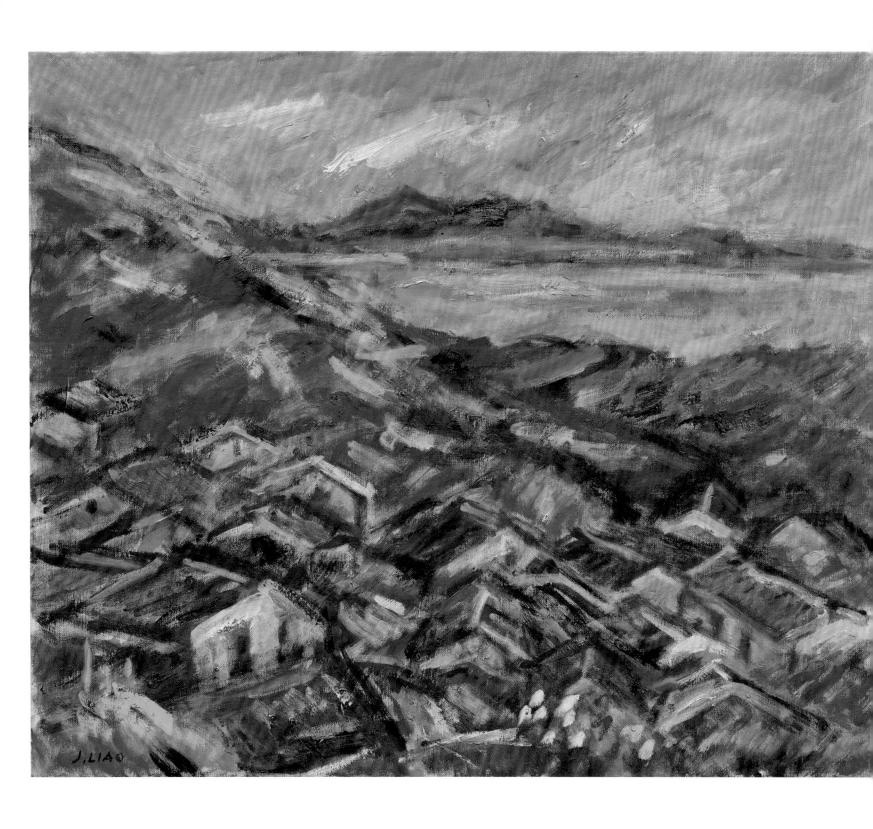

九份遠眺　Distant view from Jiufen

2015

油彩 畫布　oil on canvas

20F　72.5×60.5 cm

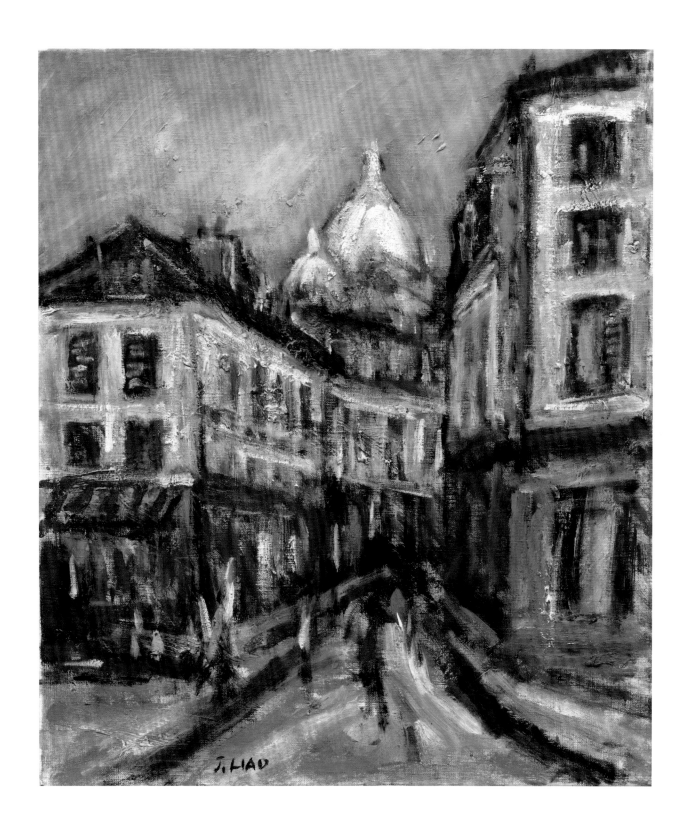

蒙馬特街道　Montmartre Street

2014

油彩 畫布　oil on canvas

10F　53.0×45.5 cm

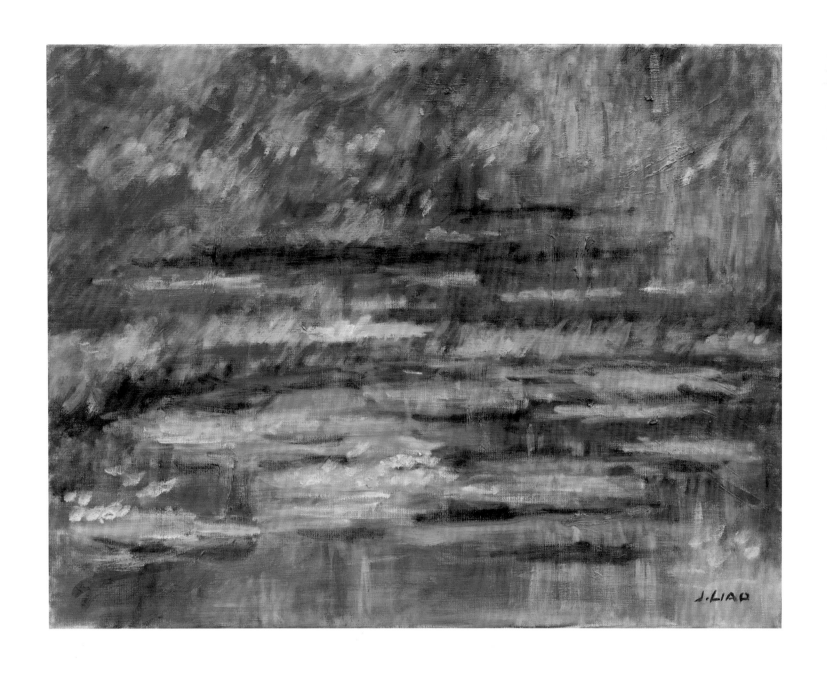

莫內家蓮池　The water lily pond at Monet's home
2016
油彩 畫布　oil on canvas
15P　65.0×50.0 cm
私人收藏　Private collection

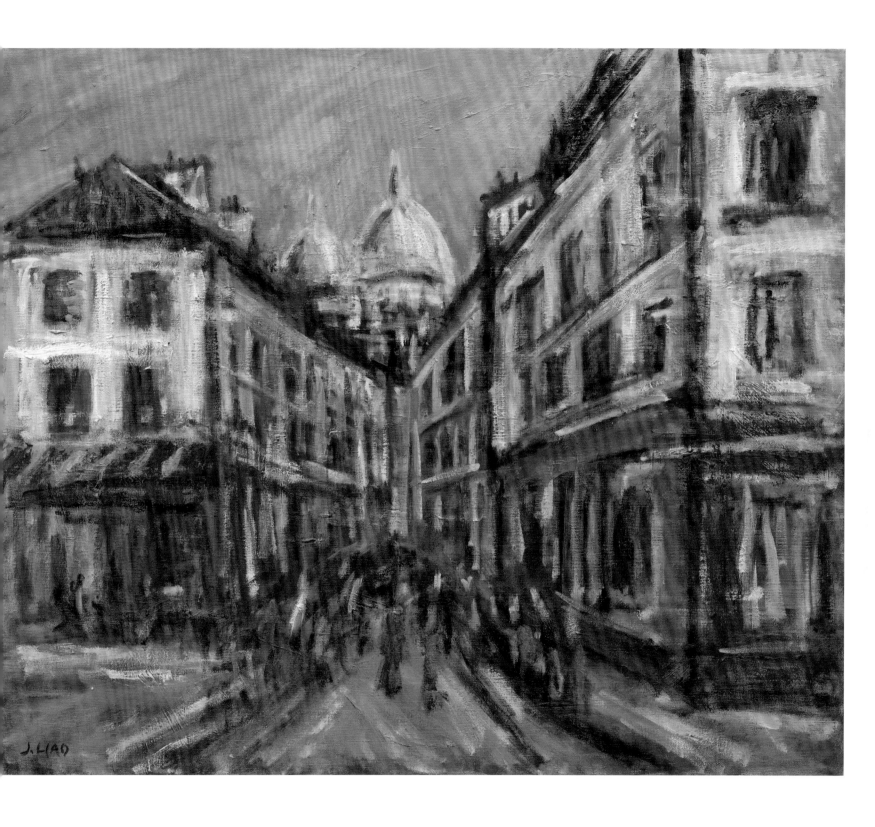

蒙馬特街道　Montmartre Street

2016

油彩 畫布　oil on canvas

20F　72.5×60.5 cm

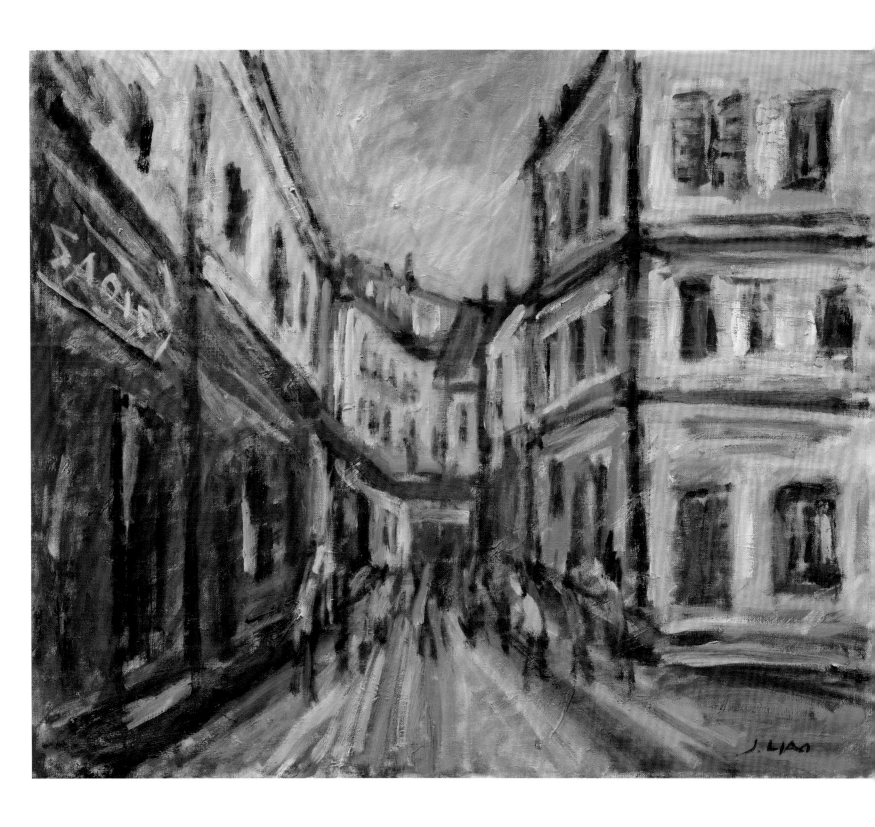

蒙馬特街道　Montmartre Street
2016
油彩 畫布　oil on canvas
20F　72.5×60.5 cm

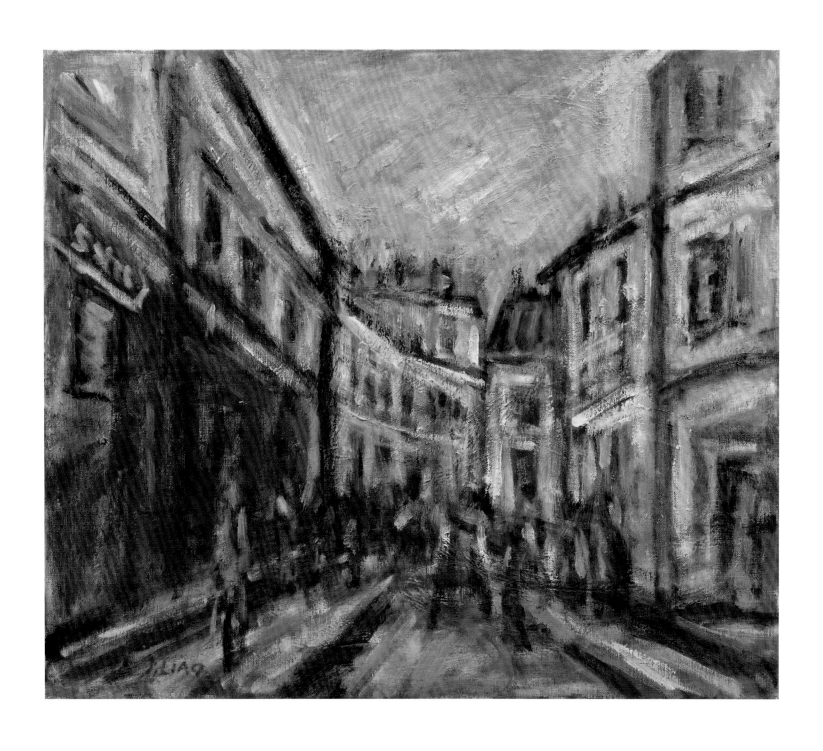

蒙馬特街道　Montmartre Street
2016
油彩 畫布　oil on canvas
10F　53.0×45.5 cm

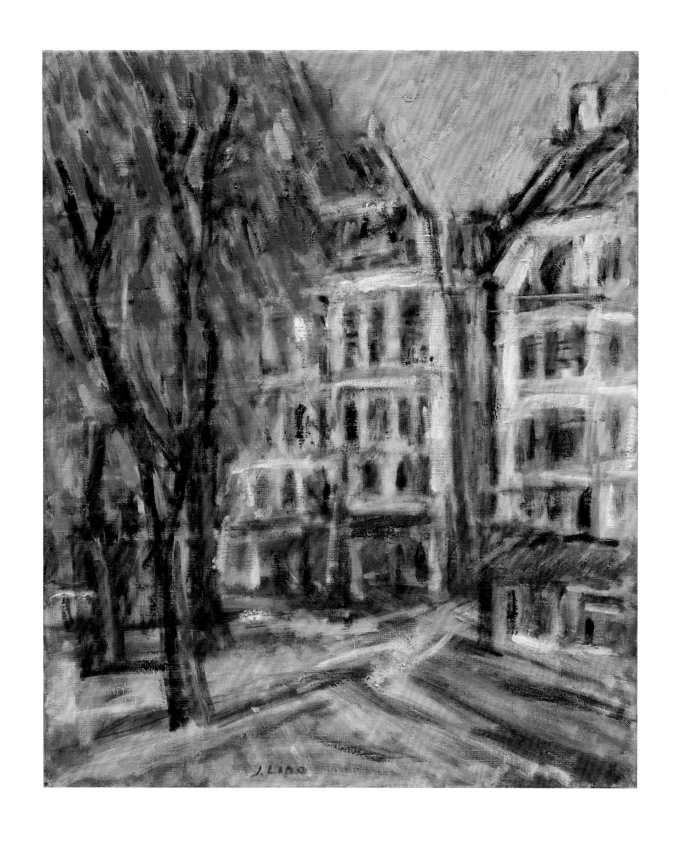

巴黎街道　Street in Paris
2016
油彩 畫布　oil on canvas
12F　60.5×50.0 cm

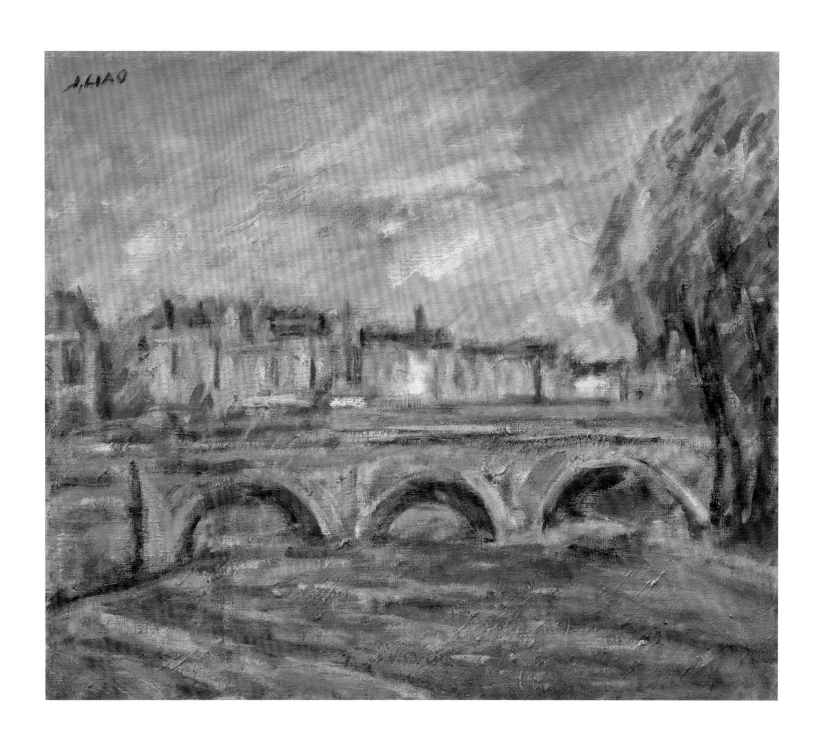

巴黎塞納河風景　The River Seine in Paris
2014
油彩 畫布　oil on canvas
10F　53.0×45.5 cm

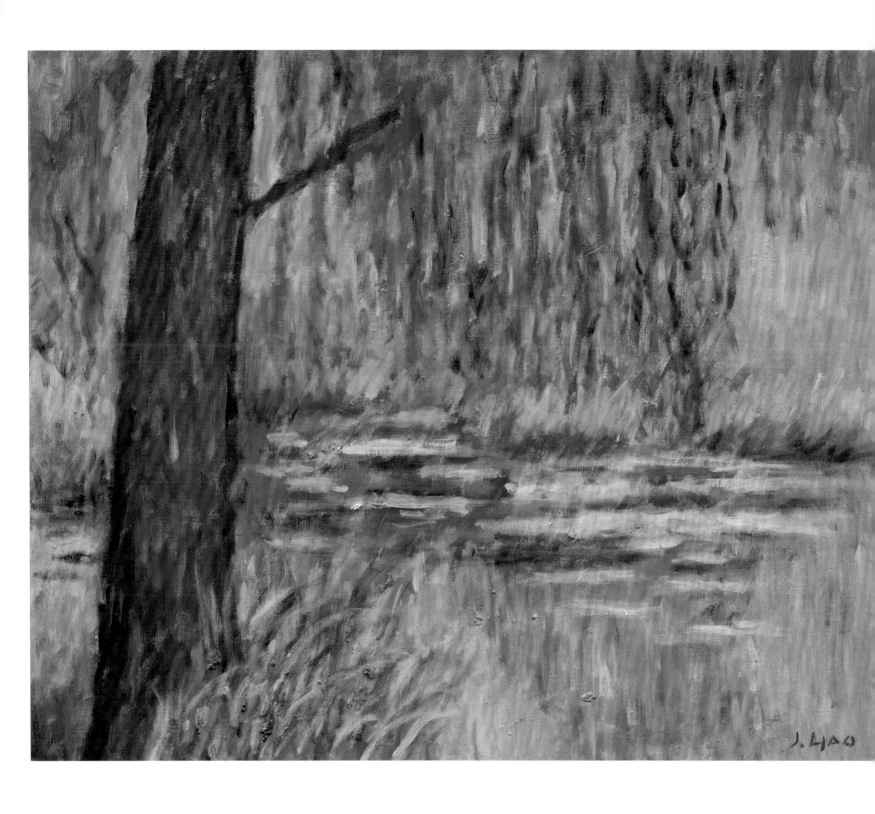

莫內家蓮池　The water lily pond at Monet's home
2016
油彩 畫布　oil on canvas
20F　72.5×60.5 cm

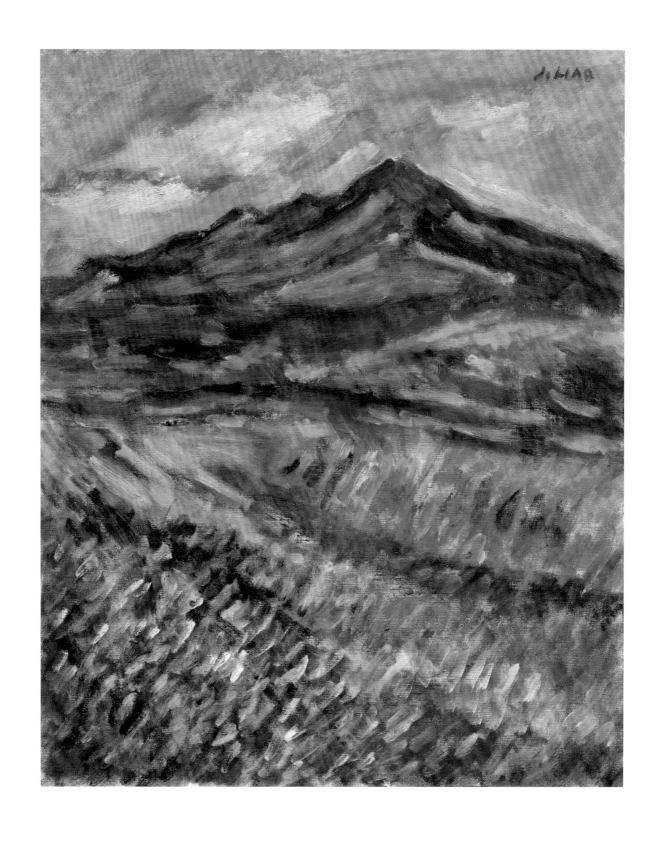

觀音山所見　Guanyin mountain seen
2016
油彩 畫布　oil on canvas
15F　65.0×53.0 cm

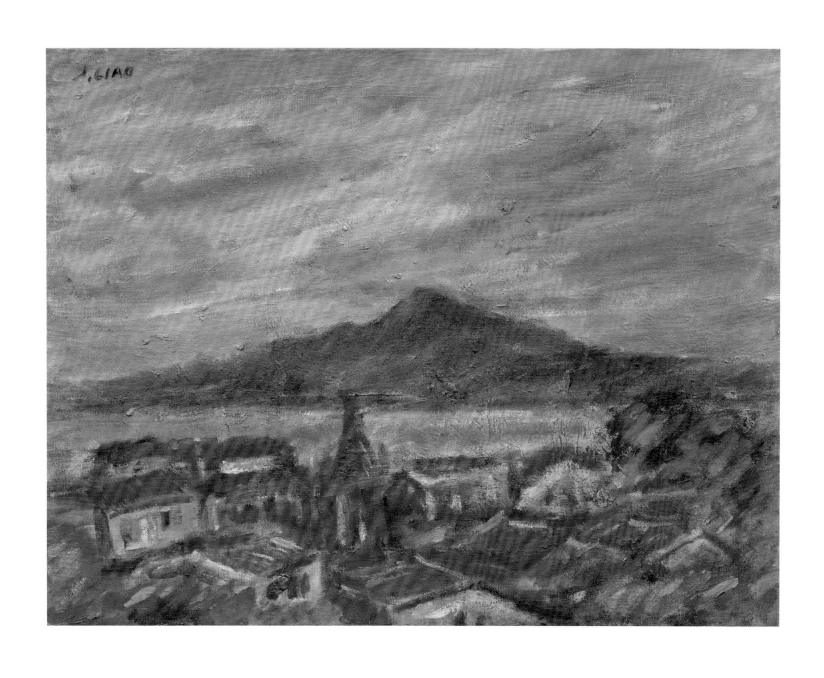

觀音山晨曦　Sunrise in Guanyin mountain

2017

油彩 畫布　oil on canvas

10P　53.0×41.0 cm

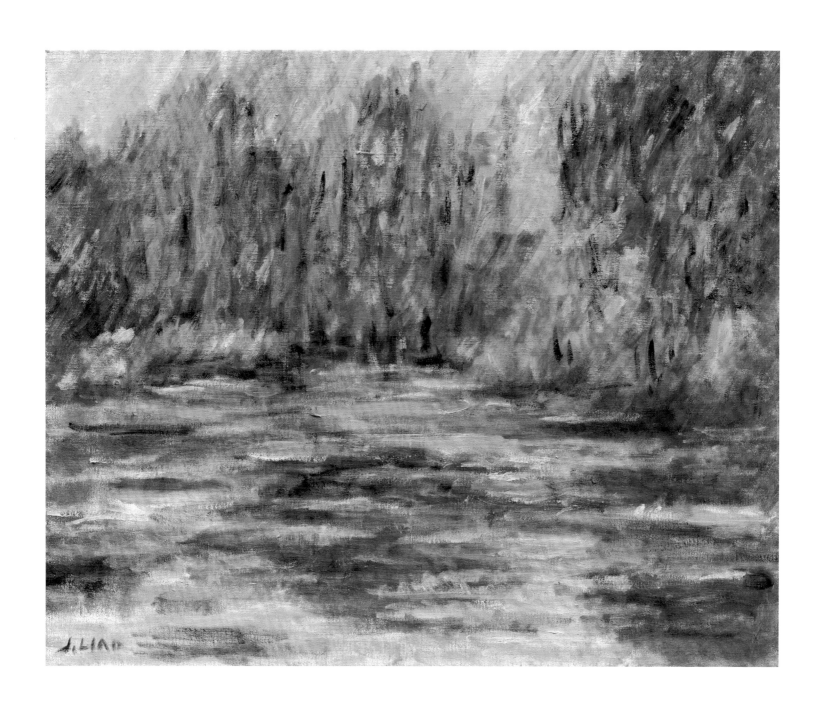

莫內家蓮池　The water lily pond at Monet's home
2016
油彩 畫布　oil on canvas
15F　65.0×53.0 cm

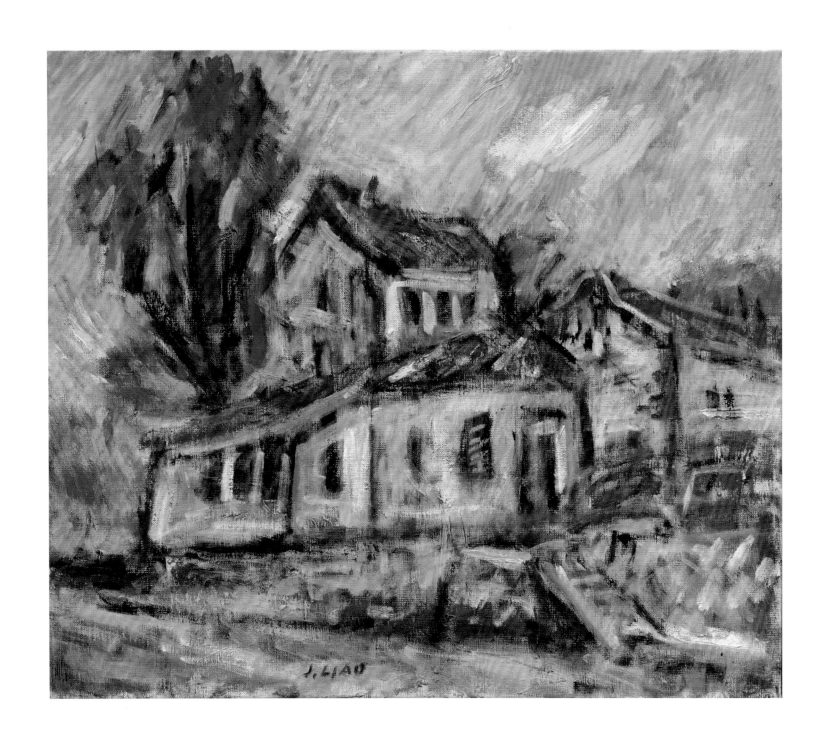

淡水舊屋　Tamsui old houses

2017

油彩 畫布　oil on canvas

10F　53.0×45.5 cm

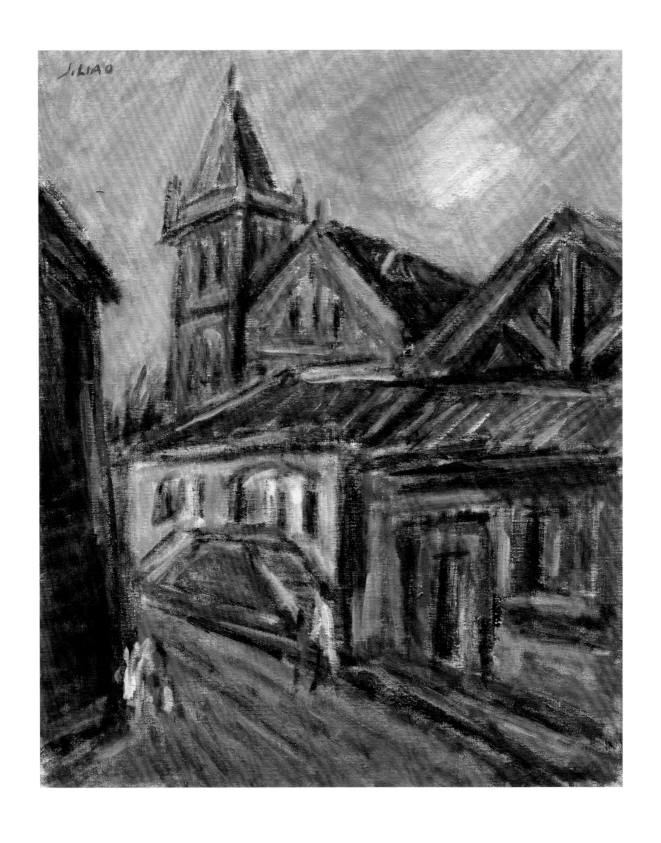

淡水禮拜堂　Tamsui Christian church
2017
油彩 畫布　oil on canvas
15F　65.0×53.0 cm

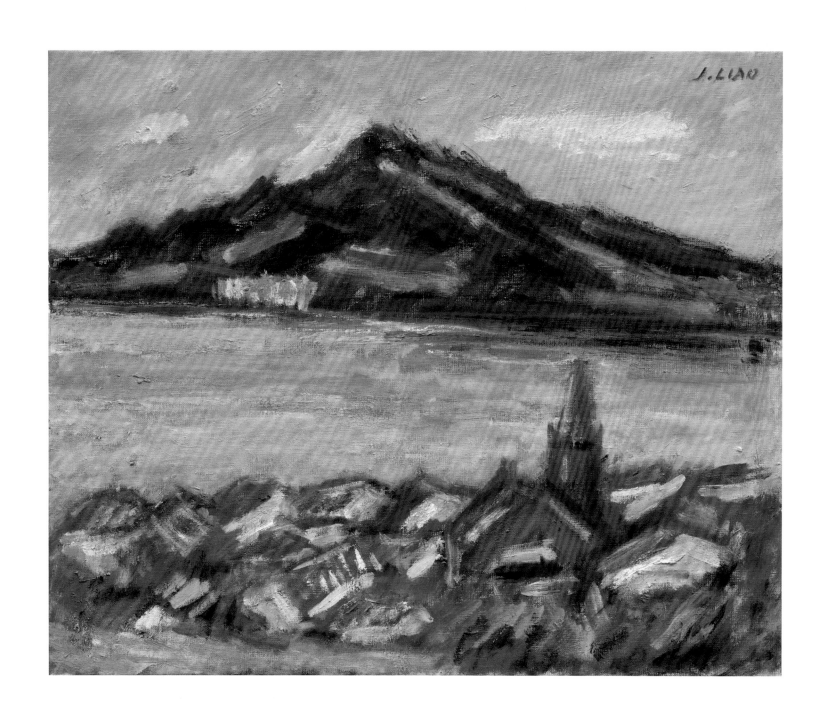

觀音山落日　Sunset of Guanyin mountain

2017

油彩 畫布　oil on canvas

12F　60.5×50.0 cm

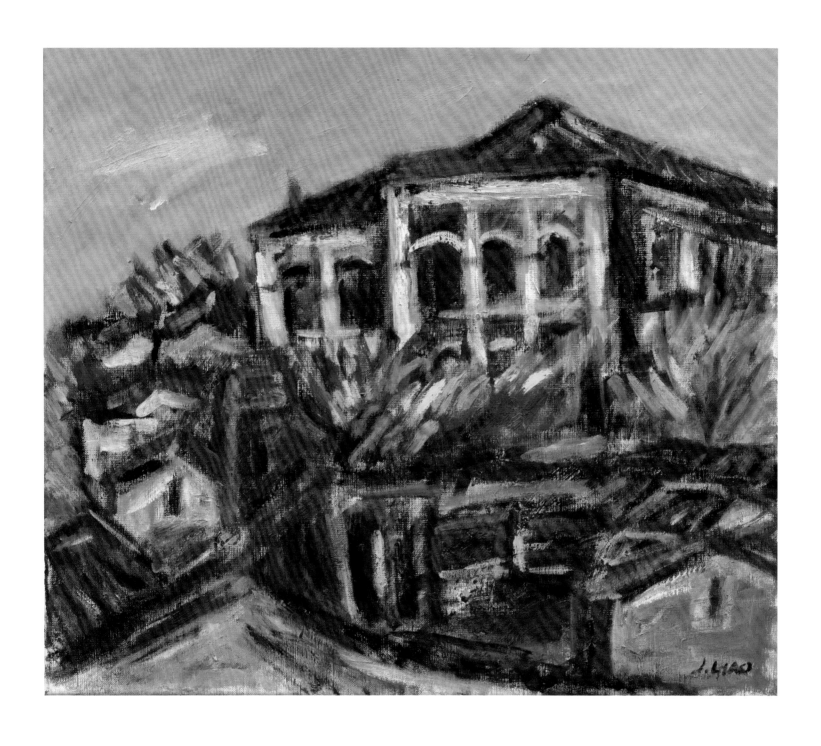

淡水白樓　Tamsui white building
2017
油彩 畫布　oil on canvas
10F　53.0×45.5 cm

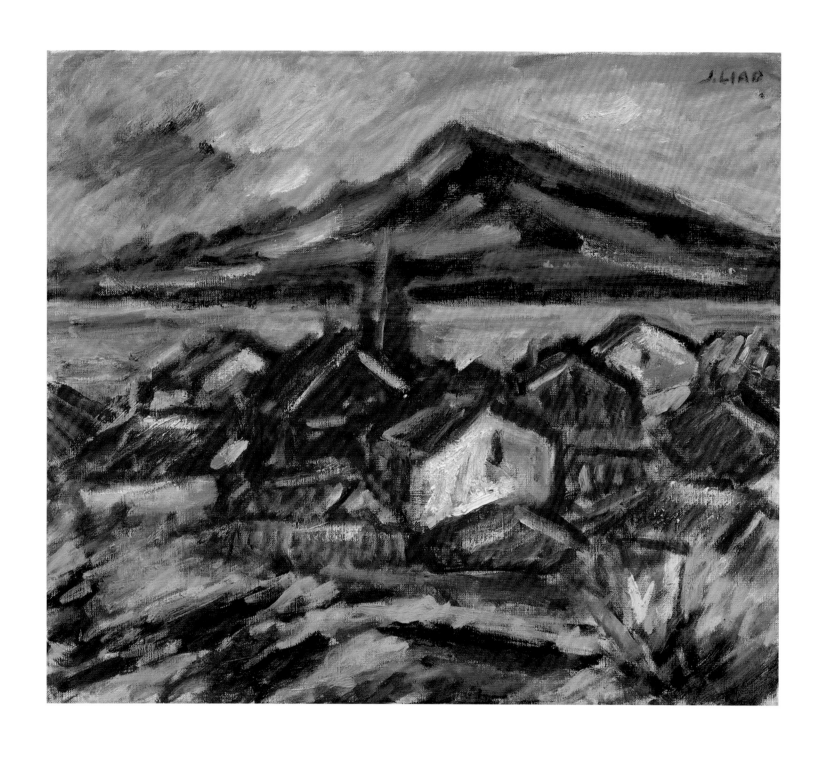

淡水禮拜堂　Tamsui Christian church

2017

油彩 畫布　oil on canvas

10F　53.0×45.5 cm

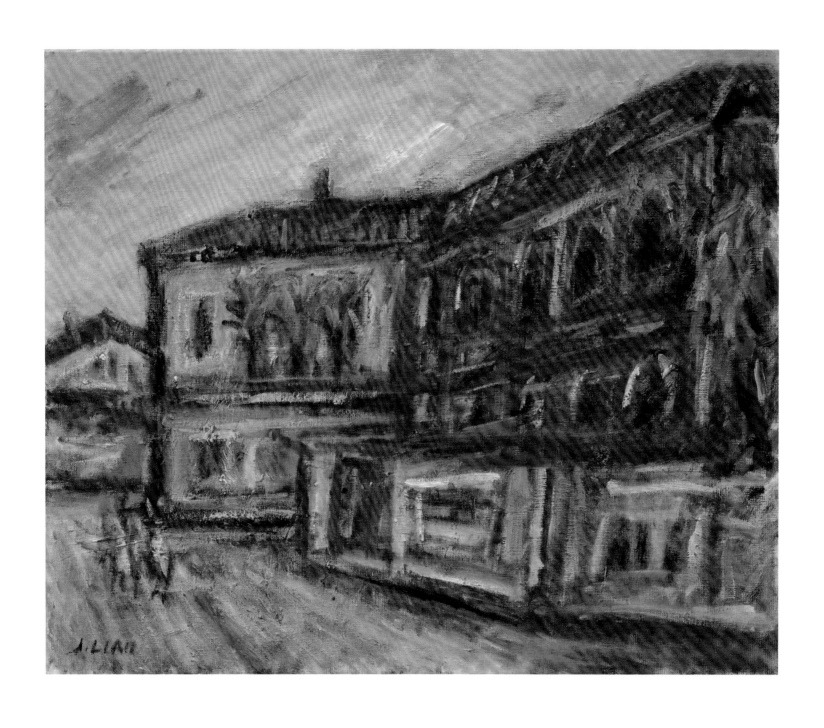

歸綏街李宅　Lee's house on GuiSui street
2017
油彩 畫布　oil on canvas
12F　60.5×50.0 cm

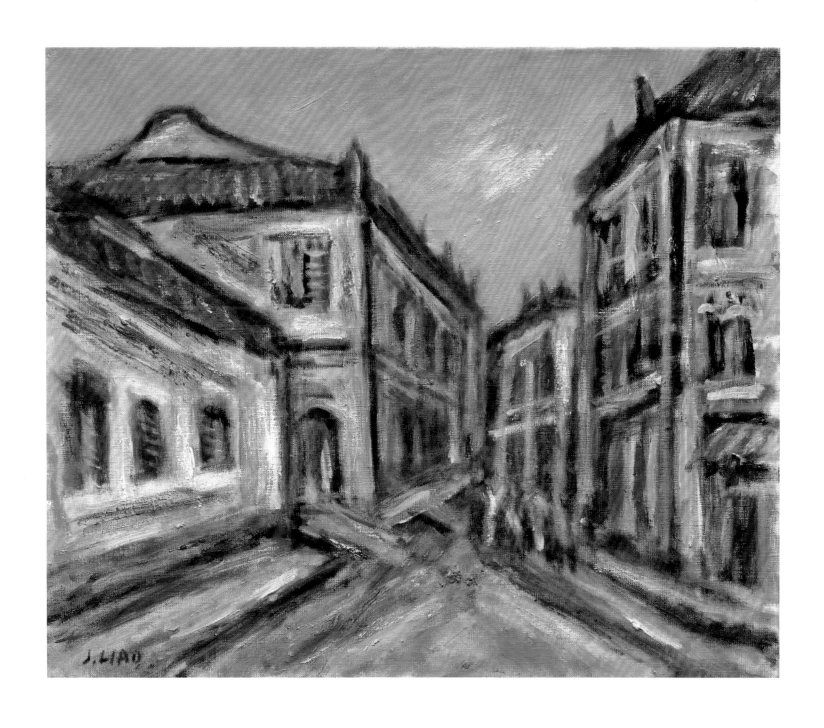

貴德街洋房　Guide Street houses
2017
油彩 畫布　oil on canvas
12F　60.5×50.0 cm

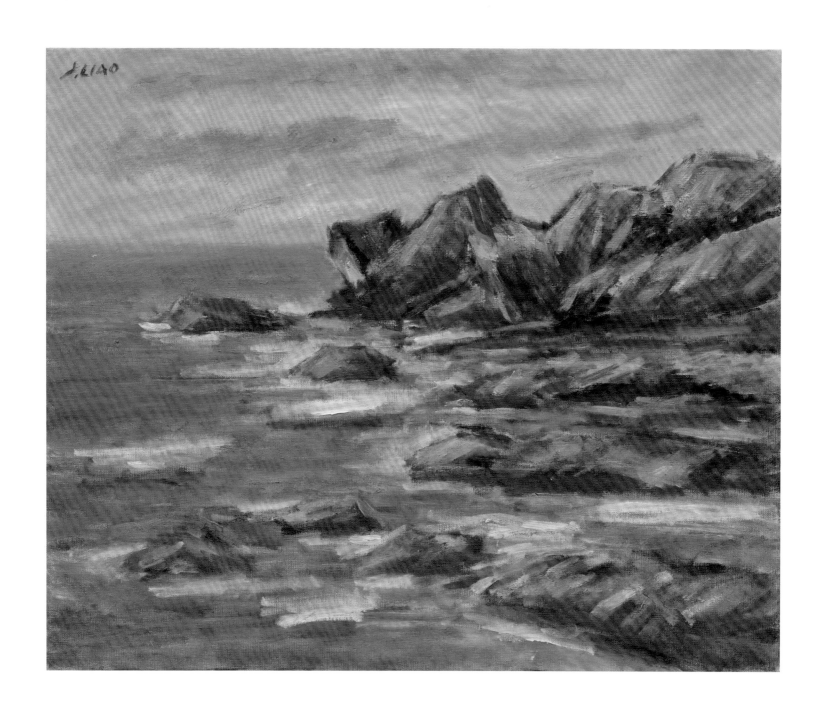

墾丁貓鼻頭　Maobitou in Kenting National Park
2017
油彩 畫布　oil on canvas
15F　65.0×53.0 cm

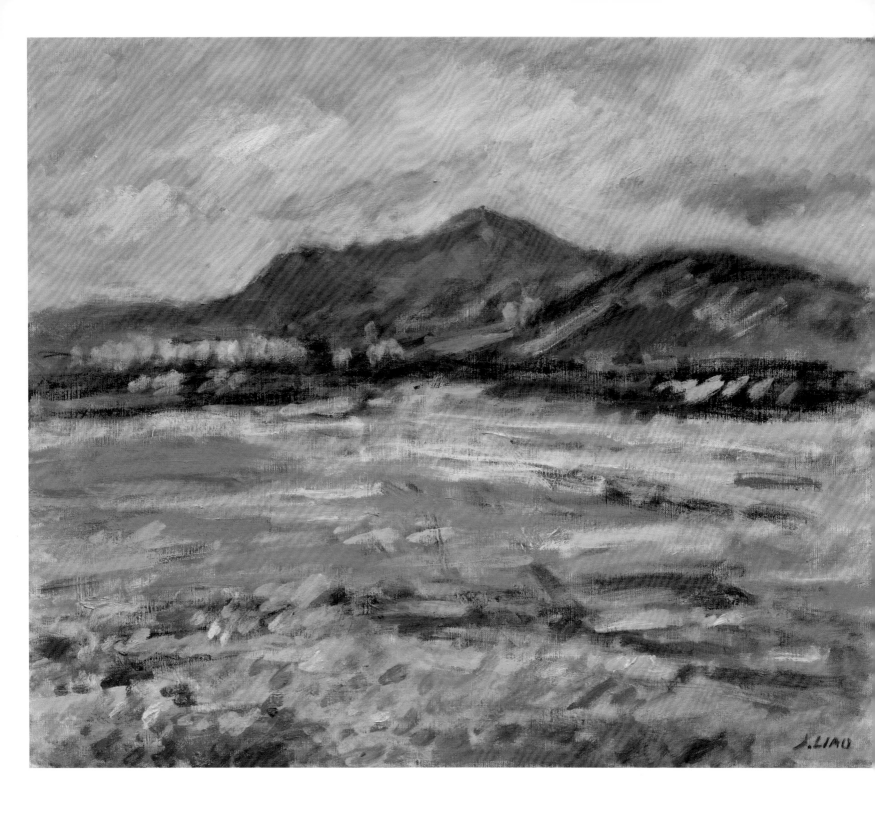

關渡平原　Guandu plains

2019

油彩 畫布　oil on canvas

20F　72.5×60.5 cm

私人收藏　Private collection

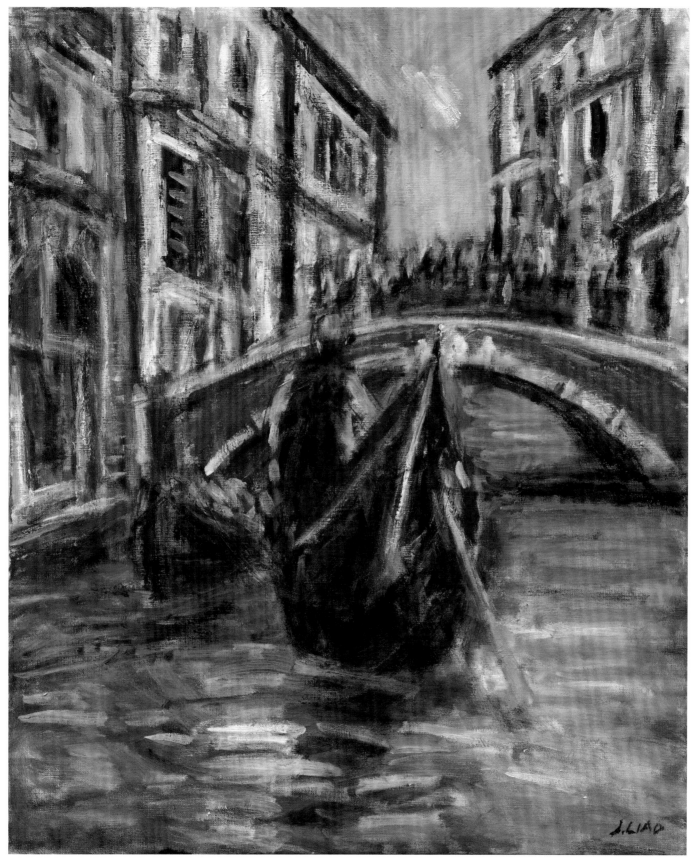

水都威尼斯　Venice

2018

油彩 畫布　oil on canvas

20F　72.5×60.5 cm

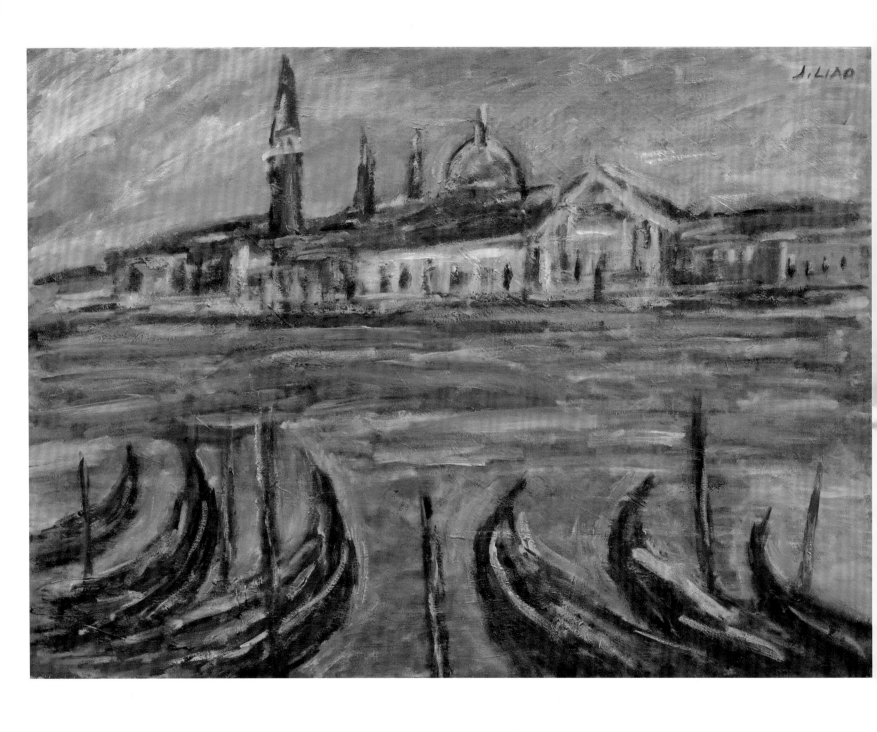

水都威尼斯　Venice

2018

油彩 畫布　oil on canvas

30P　91.0×65.0 cm

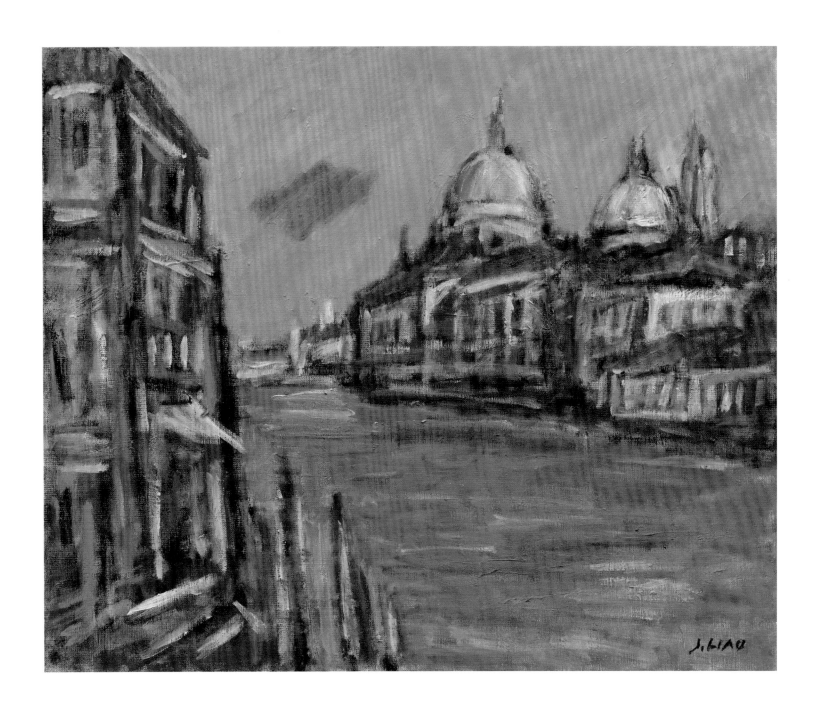

水都威尼斯　Venice

2018

油彩 畫布　oil on canvas

15F　65.0×53.0 cm

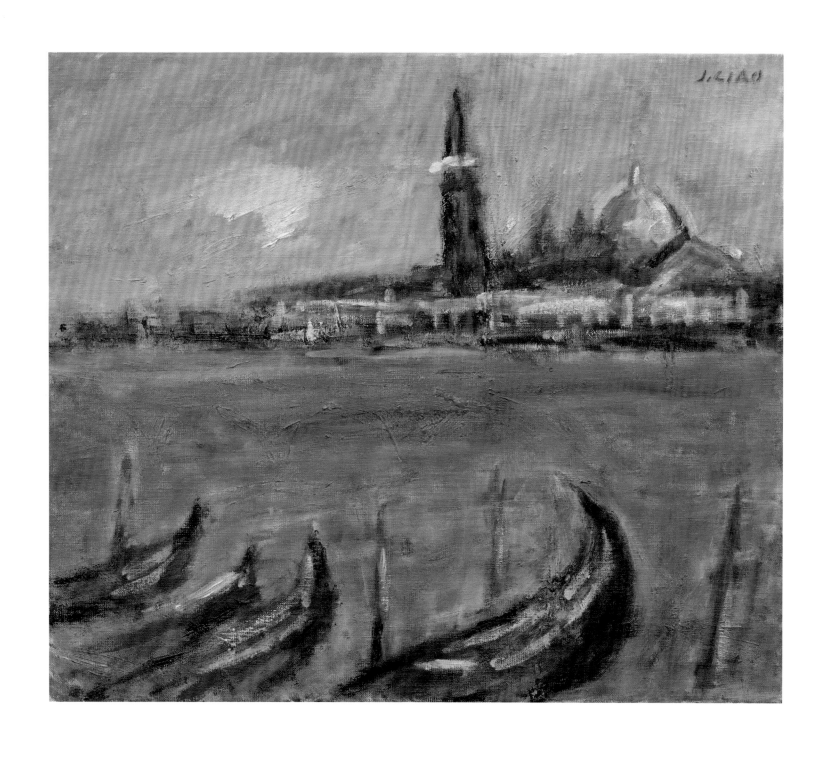

水都威尼斯　Venice

2018

油彩 畫布　oil on canvas

10F　53.0×45.5 cm

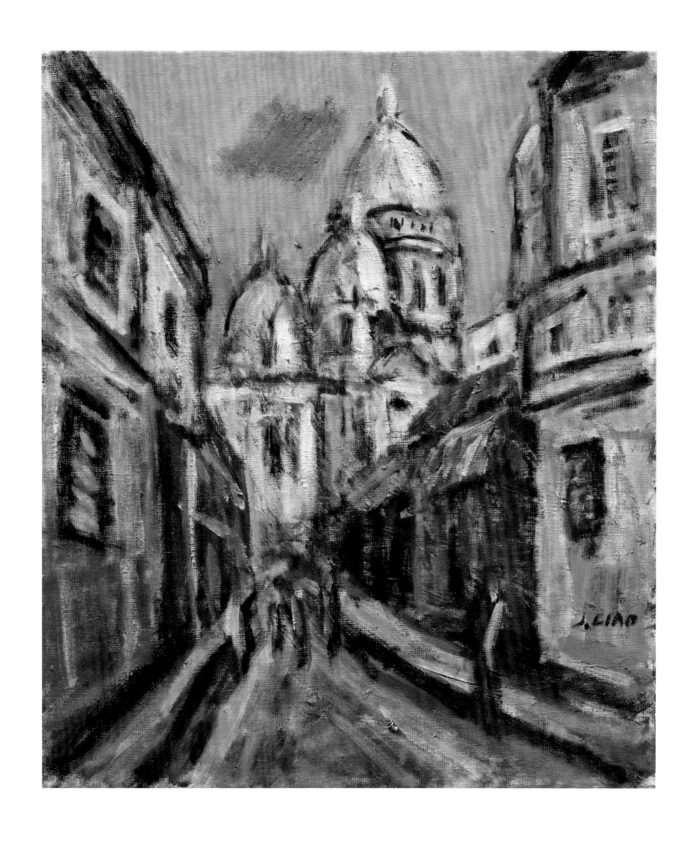

蒙馬特街道　Montmartre Street
2018
油彩 畫布　oil on canvas
10F　53.0×45.5 cm

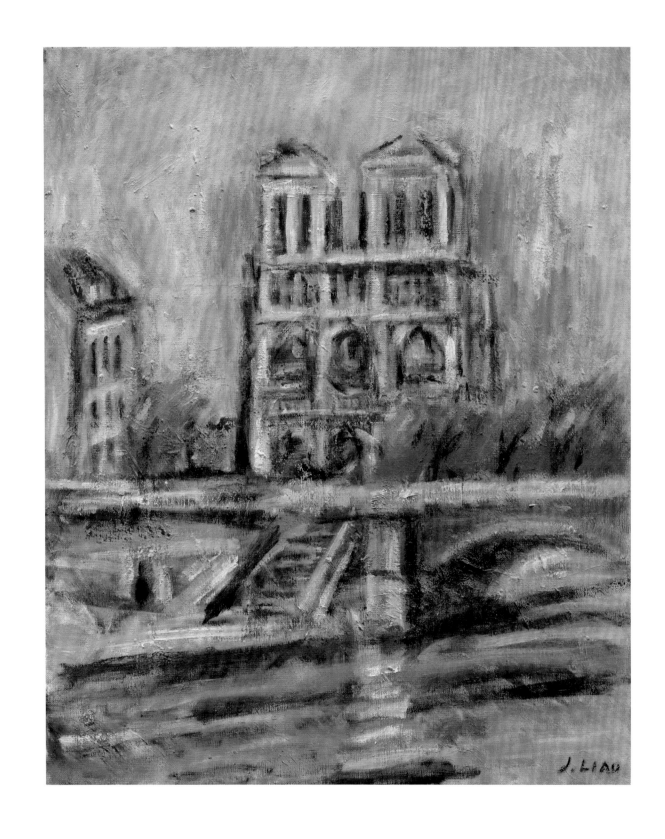

巴黎聖母院　Cathédrale Notre-Dame de Paris

2019

油彩 畫布　oil on canvas

12F　60.5×50.0 cm

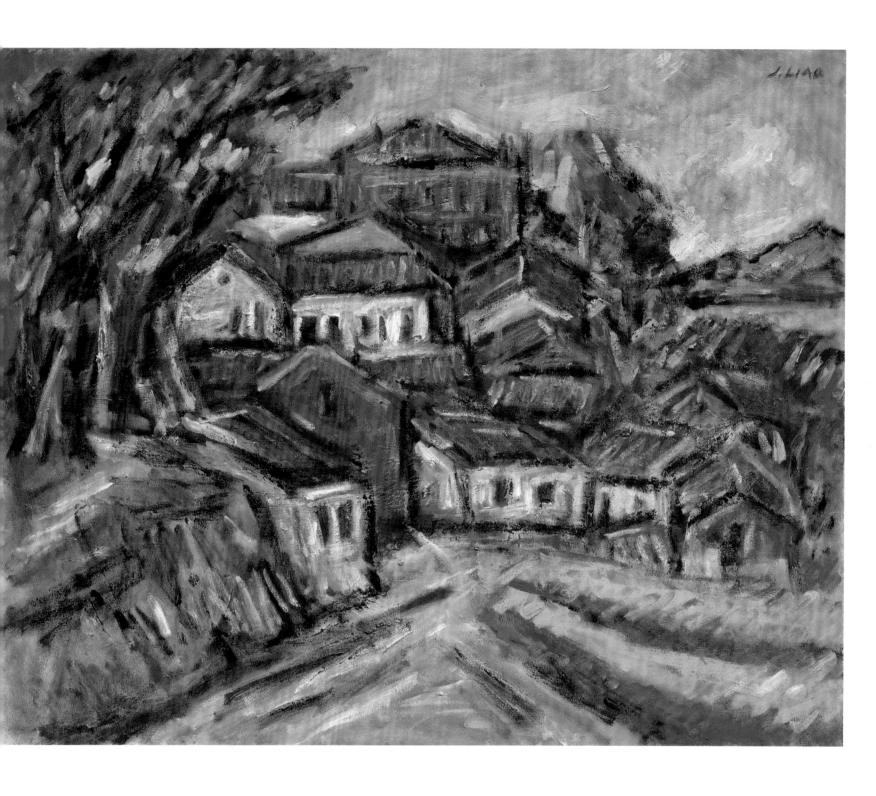

淡水風景　Tamsui landscape

2020

油彩 畫布　oil on canvas

30F　91.0×72.5 cm

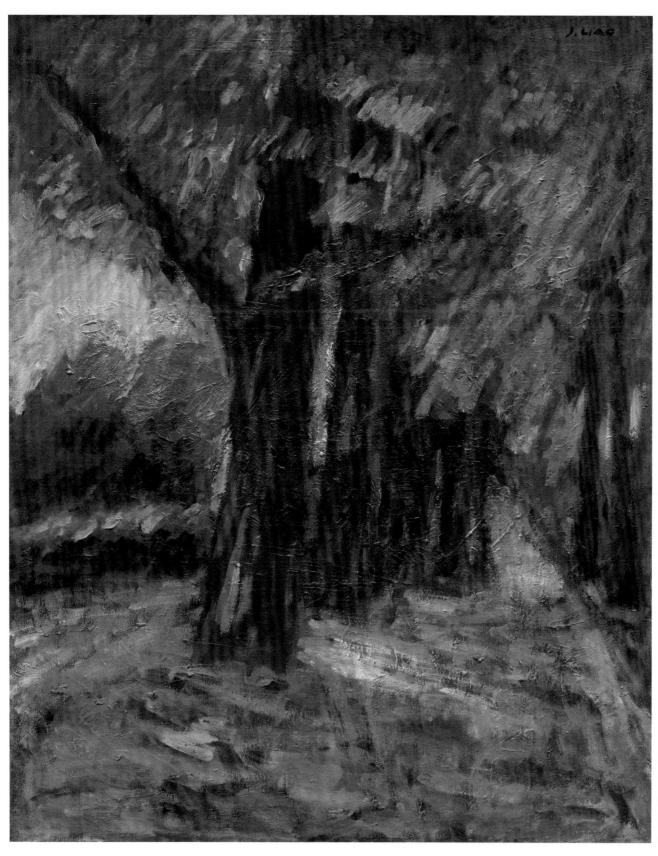

巴黎街道路樹
Trees in Paris Street
2020
油彩 畫布　oil on canvas
30F　91.0×72.5 cm

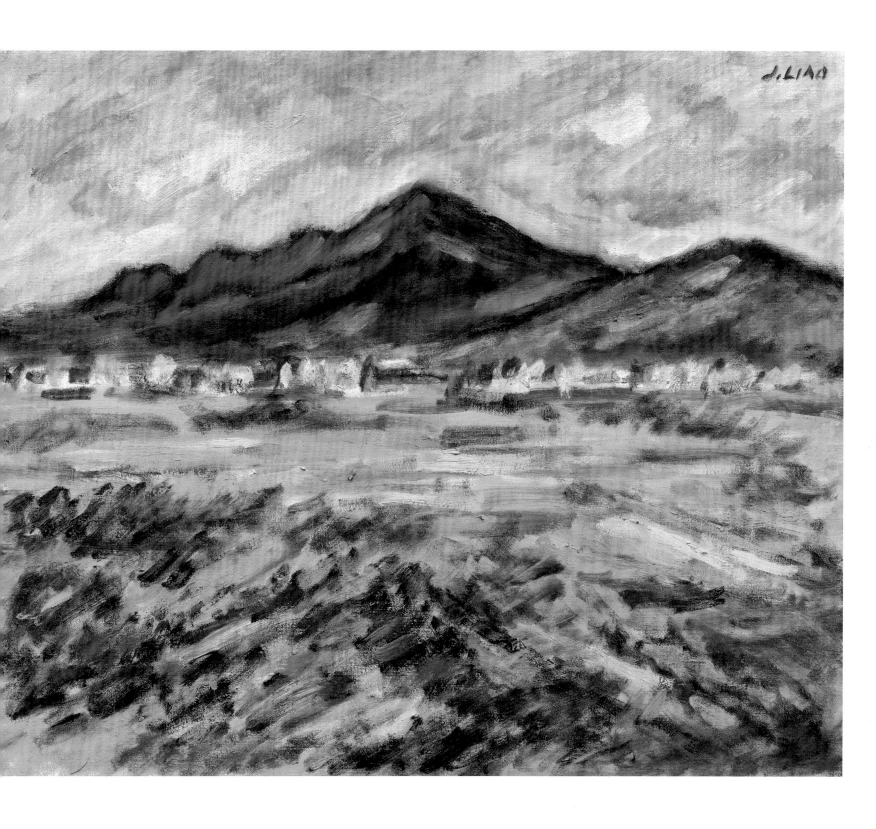

關渡平原　Guandu plains

2020

油彩 畫布　oil on canvas

20F　72.5×60.5 cm

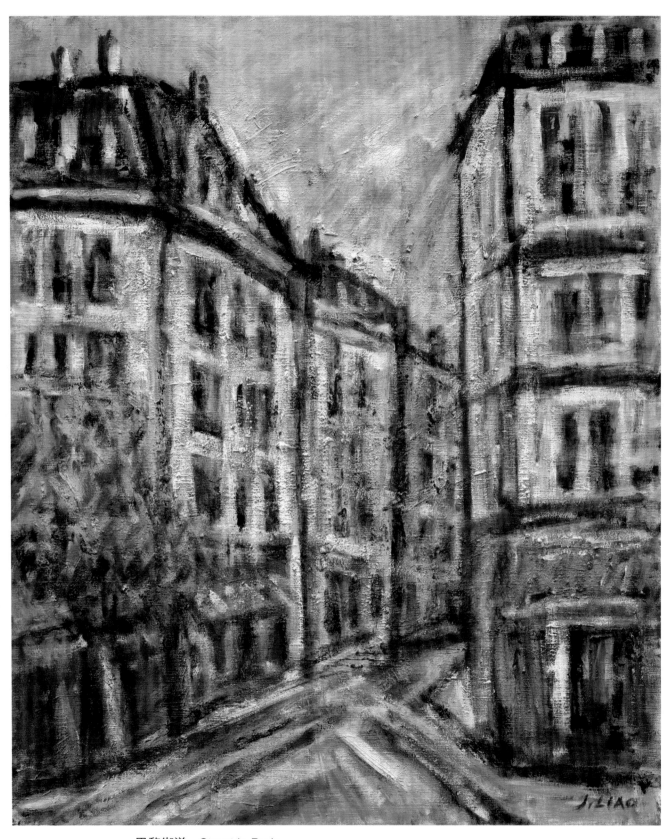

巴黎街道　Street in Paris

2020

油彩 畫布　oil on canvas

20F　72.5×60.5 cm

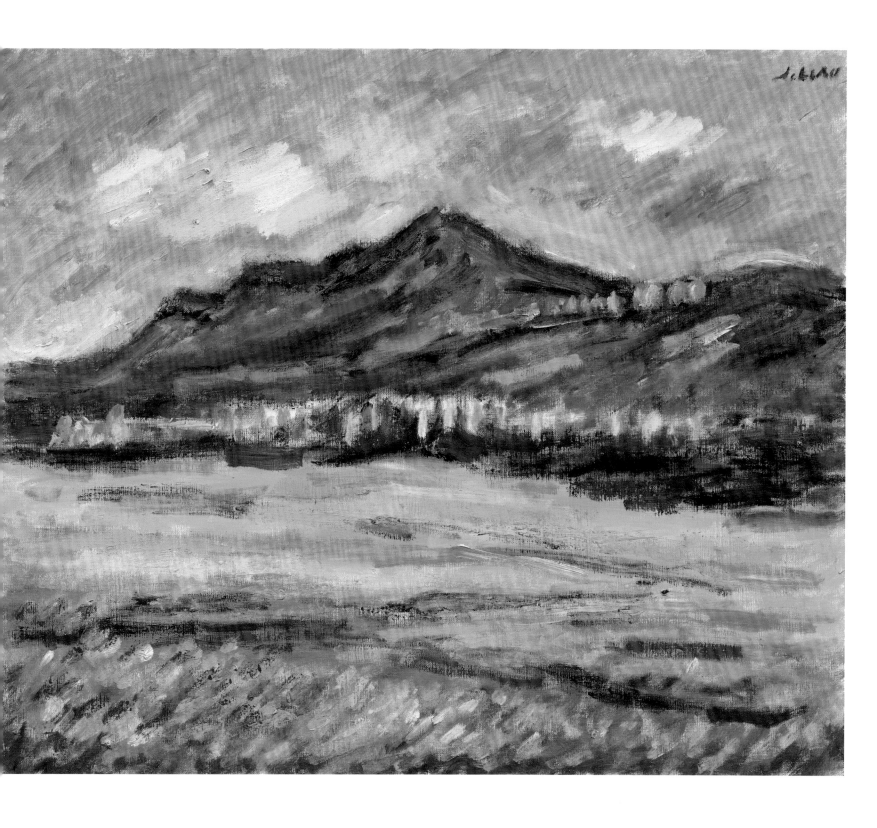

關渡平原　Guandu plains

2020

油彩 畫布　oil on canvas

20F　72.5×60.5 cm

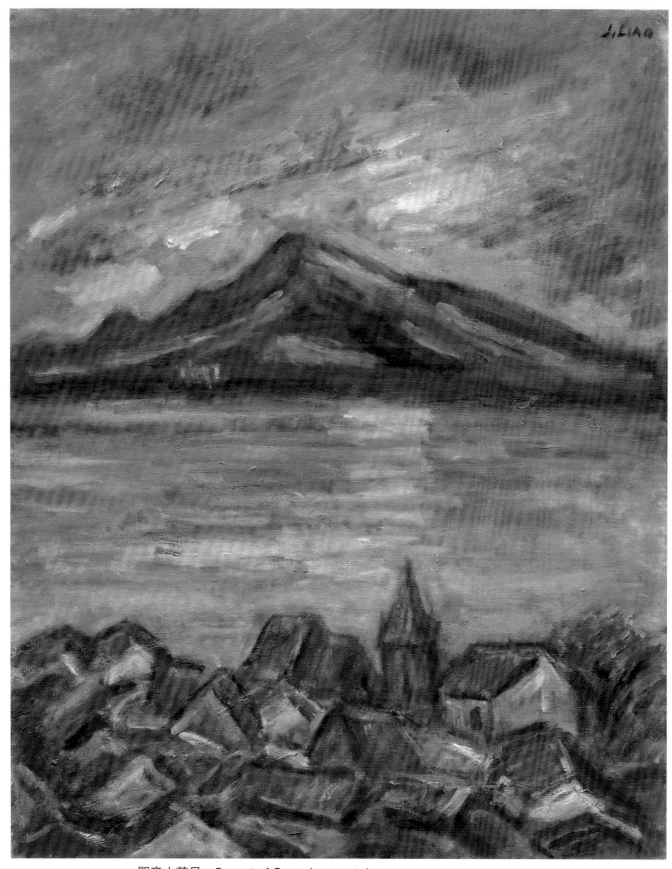

觀音山落日　Sunset of Guanyin mountain

2021

油彩 畫布　oil on canvas

30F　91.0×72.5 cm

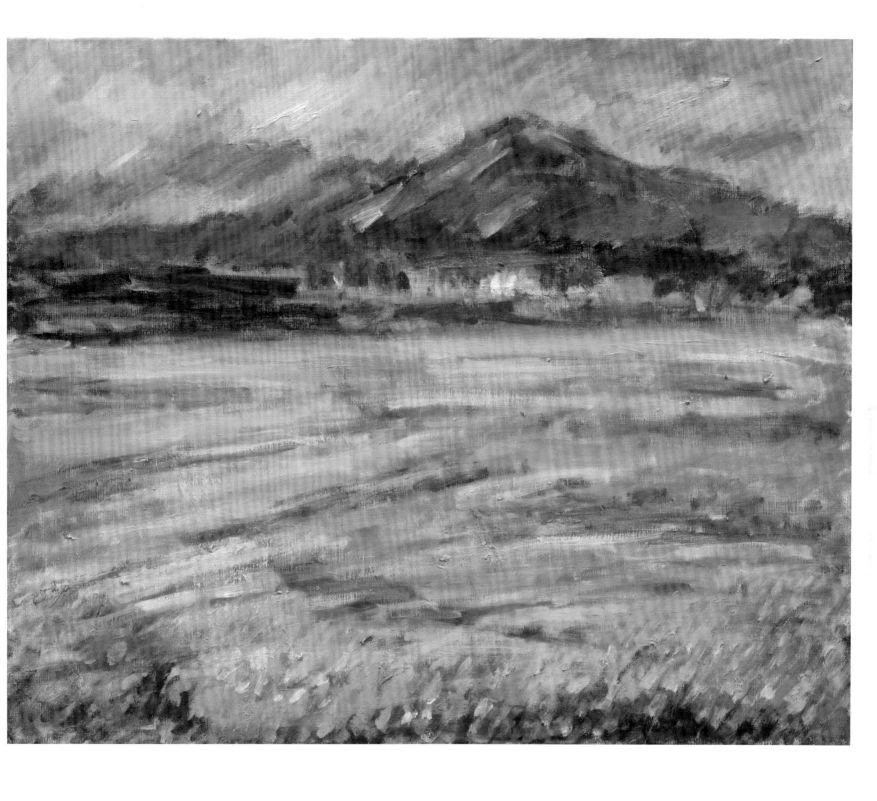

關渡平原　Guandu plains

2021

油彩 畫布　oil on canvas

25F　80.0×65.0 cm

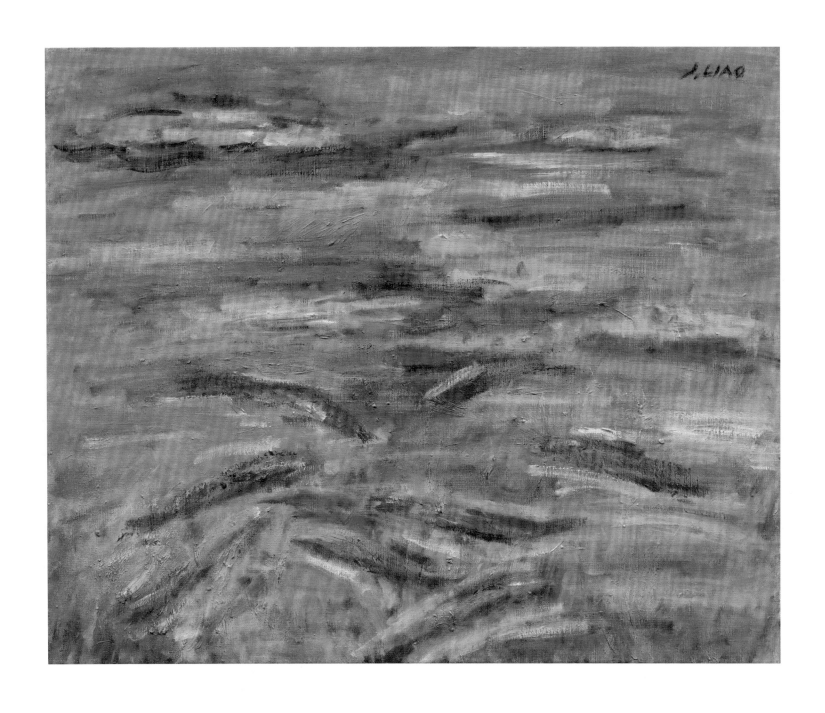

蓮池　The lotus pond

2021

油彩 畫布　oil on canvas

15F　65.0×53.0 cm

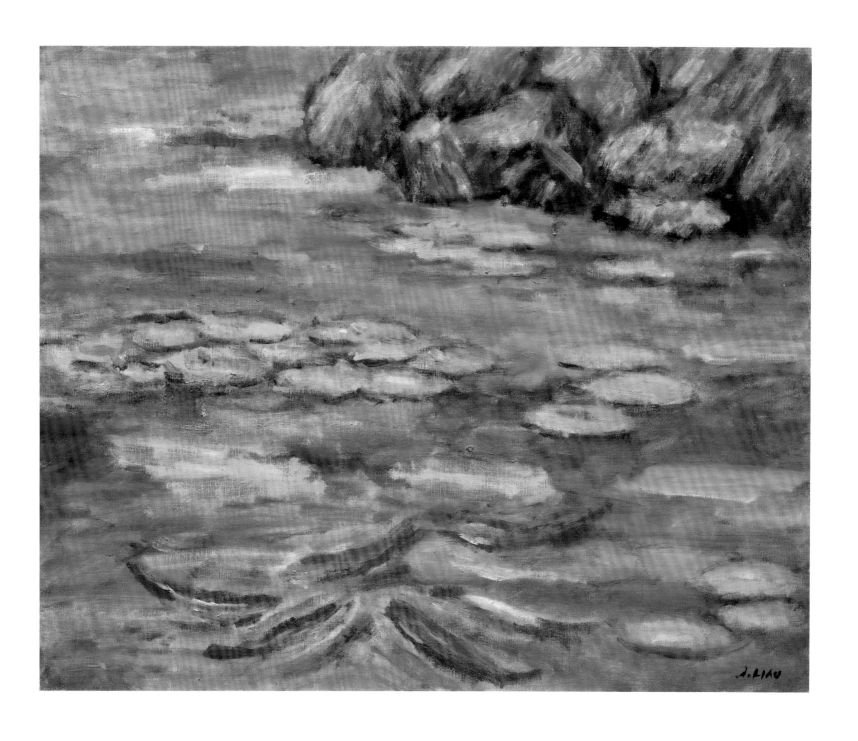

保安宮蓮池　The water lily pond at Bao-an Temple
2021
油彩 畫布　oil on canvas
25F　80.0×65.0 cm

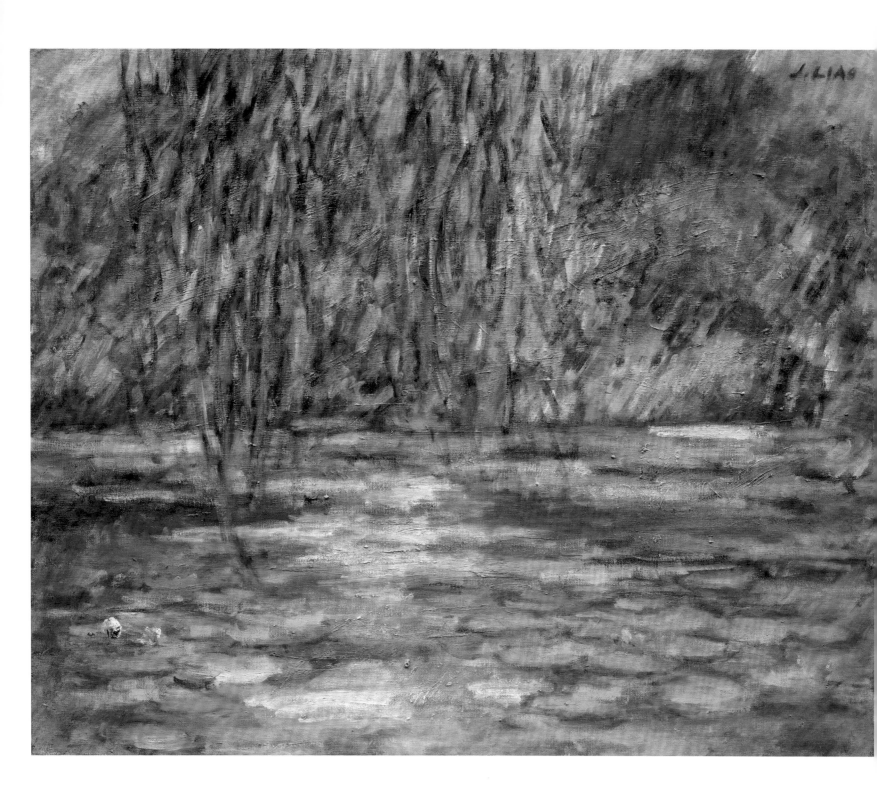

莫內家蓮池　The water lily pond at Monet's home

2021

油彩 畫布　oil on canvas

25F　80.0×65.0 cm

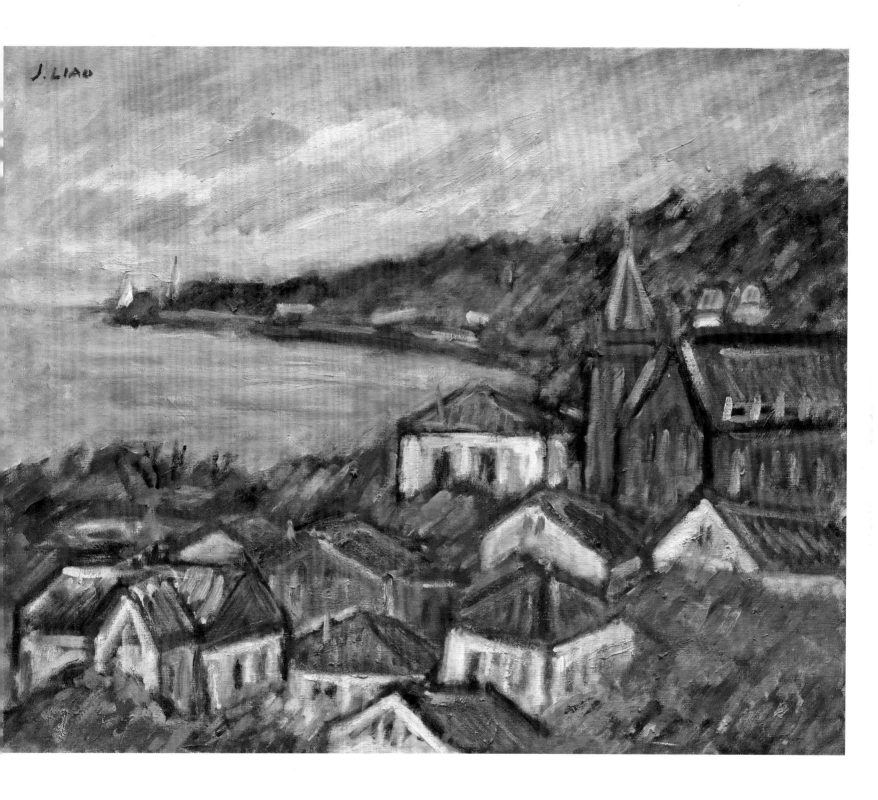

淡水禮拜堂　Tamsui Christian church

2021

油彩 畫布　oil on canvas

25F　80.0×65.0 cm

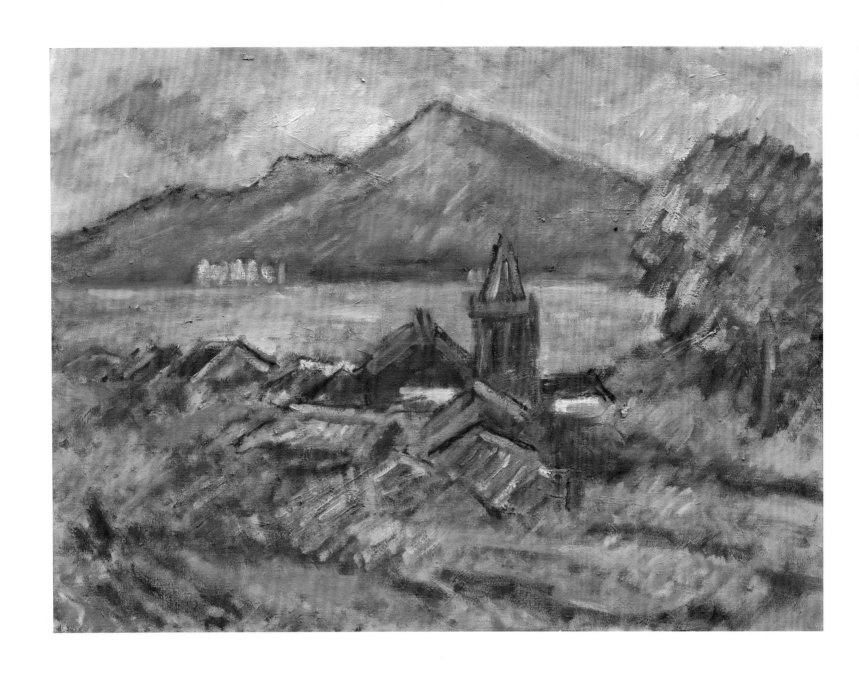

淡水禮拜堂　Tamsui Christian church

2022

油彩 畫布　oil on canvas

20P　72.5×53.0 cm

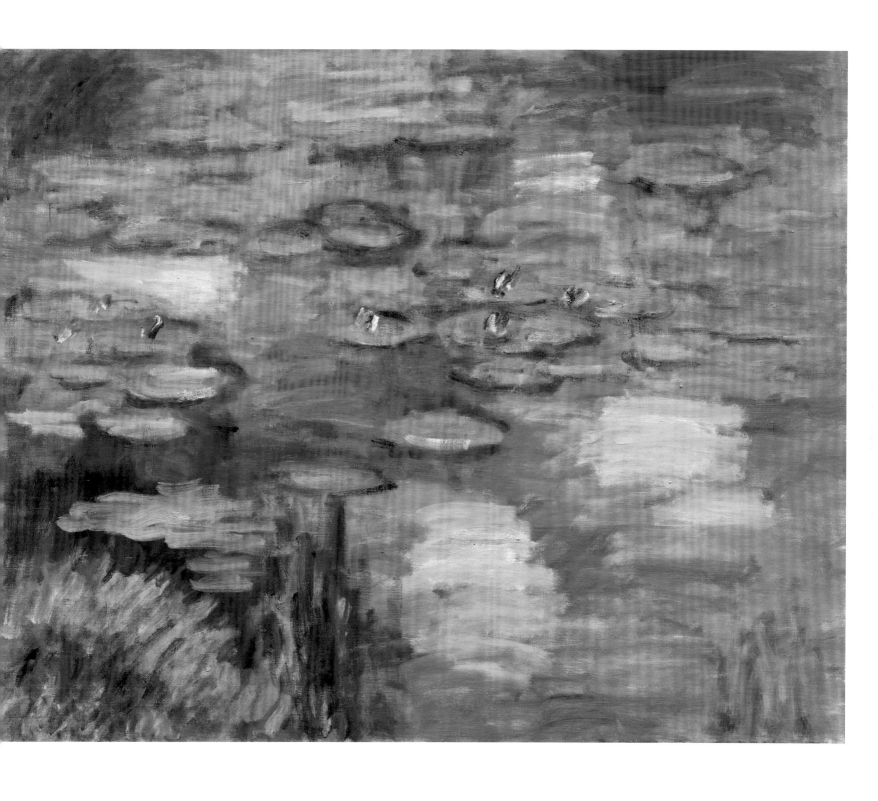

蓮池　The lotus pond

2022

油彩 畫布　oil on canvas

30F　91.0×72.5 cm

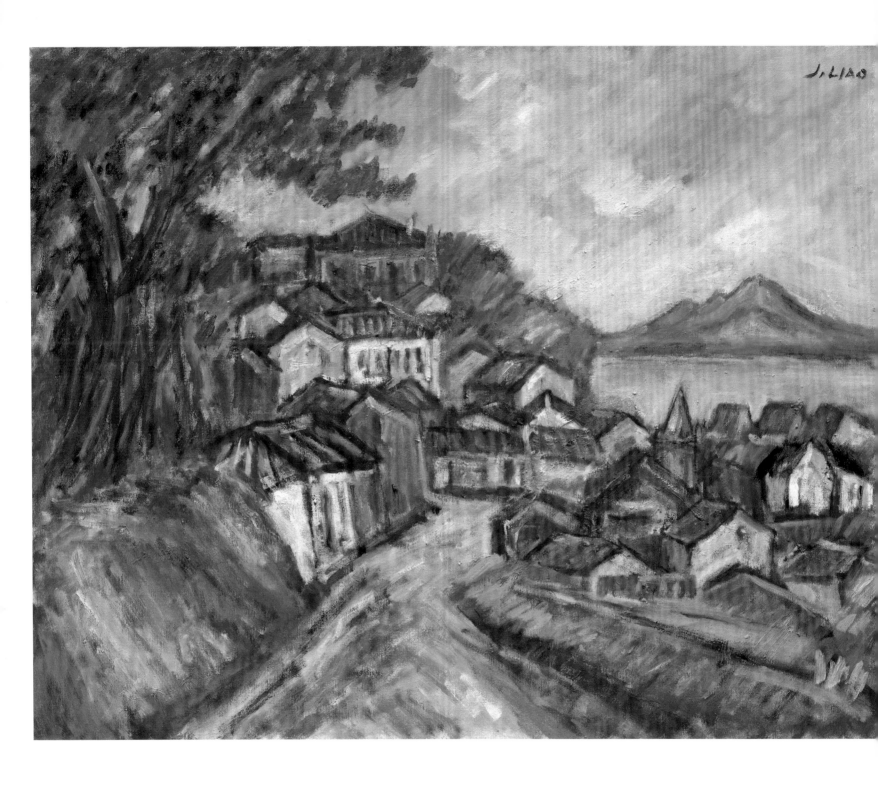

淡水風景　Tamsui landscape

2022

油彩 畫布　oil on canvas

30F　91.0×72.5 cm

參展

1961年 入選臺灣省學生美展。

1962-1984年 加入「星期日畫家會」，每年參加年展。

1974-1985年 加入「中華民國油畫學會」，每年參加全國油畫展。

1979-1984年 與張萬傳組織「北北美術會」每年舉辦聯展，共展出六次。

1983年 獲選參加日本東京「第19屆亞細亞現代美展」。

1985年 受邀參加「中華民國當代美術大展」。

1991年 參加「九一秋季油畫特展」。

1991-1993年 參加臺陽美術協會「臺陽美展」（預備會員）。

1992-1993年 參加印象畫廊「七人聯展」及「八人聯展」。

1993年 於官林藝術中心舉行第一次個展。

1995-1999年 組織「大稻埕美術會」每年舉辦聯展，共展出三次。

2013年 於臺北市社教館舉行第二次個人美術展。

2017年 於臺北市藝文推廣處舉行第三次個人美術展。

2019年 於臺北市藝文推廣處舉行第四次個人美術展。

2022年 於國父紀念館逸仙藝廊舉行第五次個人美術展。

得獎

1998年 獲行政院文化建設委員會頒文馨獎之特別獎及金獎。

2000年 獲教育部社教有功個人獎。

2002年 獲內政部頒二等內政獎章及臺北市政府頒發臺北市文化獎。

2003年 獲聯合國教科文組織（UNESCO）頒亞太文化資產保存獎。

2013年 獲臺北市第一國際獅子會頒贈「臺灣貢獻獎」。

教職

2008-2014年 受聘兼任國立臺灣藝術大學專業技術副教授。

典藏

2017年 作品〈桌上靜物〉獲順益臺灣原住民博物館典藏。

2018年 作品〈大龍峒保安宮〉獲梵蒂岡博物館典藏。

1993-2022年 多件作品獲國內外個人典藏。

國家圖書館出版品預行編目（CIP）資料

在野‧行者　廖武治／廖武治作 . -- 初版 . -- 臺北
　市：國父紀念館 , 2022. 12
　　面；　公分
　ISBN 978-986-532-714-9（平裝）

　1.CST：油畫　2.CST：畫冊

948.5　　　　　　　　　　　　　　　111018247

在野‧行者 廖武治

作　　者	廖武治
發 行 人	王蘭生
出 版 者	國立國父紀念館
出版地址	台北市仁愛路四段505號
出版電話	(02)2758-8008
出版網址	http://www.yatsen.gov.tw
執行編輯	趙欽桂
印　　刷	漢曜彩色印刷廣場有限公司
出版日期	2022年12月初版
定　　價	新台幣800元

ISBN:978-986-532-714-9

GPN:1011101756
定價：新台幣 800 元

本書經原作者同意授權本館印製